U0274870

一颗柚子的插画语言

柚子 / 著

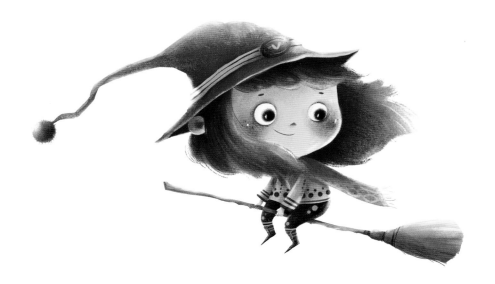

清华大学出版社
北京

内容简介

本书不仅是一本儿童插画教程,而且收录了人气插画师柚子自2019年至2024年插画代表作近160幅,涵盖了人物、动物、大场景等多种元素,每一幅都凝聚了作者对插画艺术的深刻理解与对生活的独特感悟。

在本书中,柚子老师对其典型作品的绘制方法和技巧进行了细致的解析,无论是线条的勾勒、色彩的搭配,还是细节的刻画,都体现了其高超的绘画技艺和丰富的创作经验。此外,书中还附带了作画视频教程和线稿、色卡等素材,让读者能够更直观地学习柚子老师的绘画过程,轻松掌握插画的精髓。

柚子老师的插画作品中充满了呆萌可爱的人物形象和瑰丽奇幻的场景,仿佛将读者带入了一个如梦似幻的童话世界。这些画作令人脑洞大开,能很好地激发读者的想象力和创造力。同时,书中画作的遴选与设计也别具匠心,既方便读者临习展示,也值得收藏,是学习儿童插画的不二之选。

图书在版编目(CIP)数据

一颗柚子的插画语言 / 柚子著. -- 北京:清华大学出版社,2025.1(2025.3重印).
ISBN 978-7-302-67745-1

Ⅰ. J218.5;J228.5

中国国家版本馆CIP数据核字第20250XV412号

责任编辑:贾小红
封面设计:秦　丽
版式设计:文森时代
责任校对:范文芳
责任印制:杨　艳

出版发行:清华大学出版社
网　　址:https://www.tup.com.cn,https://www.wqxuetang.com
地　　址:北京清华大学学研大厦A座　　　　　　　邮　编:100084
社 总 机:010-83470000　　　　　　　　　　　　邮　购:010-62786544
投稿与读者服务:010-62776969,c-service@tup.tsinghua.edu.cn
质 量 反 馈:010-62772015,zhiliang@tup.tsinghua.edu.cn
印 装 者:小森印刷(北京)有限公司
经　　销:全国新华书店
开　　本:190mm×260mm　　　　印　张:12　　　　字　数:230千字
版　　次:2025年3月第1版　　　　　　　　　　　印　次:2025年3月第2次印刷
定　　价:149.00元

产品编号:094777-02

前　　言

　　我投身插画艺术至今已有 15 年的时光。这 15 年中，我由一名美术艺考生到了解、学习插画；从临摹大师作品到能够原创，并逐渐形成自己的插画风格。这一路从无到有的学习和探索是我一生的财富。如今我已拥有了自己的插画工作室和累计上万名的学员。有的学员通过努力，登堂入室，自成一家，以插画为业；有的学员因为学习插画，重新出发，改变了人生轨迹。在多年的教学中，我收获了太多欣喜与感动，我的人生和角色也随着时间的推移发生了许多变化，但不变的是我对插画的热爱和对这个世界的好奇。

　　这本书从构想到定稿，用了近 3 年时间，主要是我想要将目前所创作的最好的作品收录其中，因此一再调整和替换作品。此书不仅包含了我的创作感悟和对儿童插画的理解，而且是我对这 15 年插画生涯的小结。我还特别录制了多个视频课程，扫描下方的二维码即可观看，以帮助大家更好地理解书中的知识点，掌握儿童插画绘制技巧。

　　前路漫漫亦灿灿，我都将紧握画笔，以梦为马，继续描绘我的插画人生。

<div align="right">

柚子

2024 年 8 月

</div>

视频课程

扫码下载笔刷

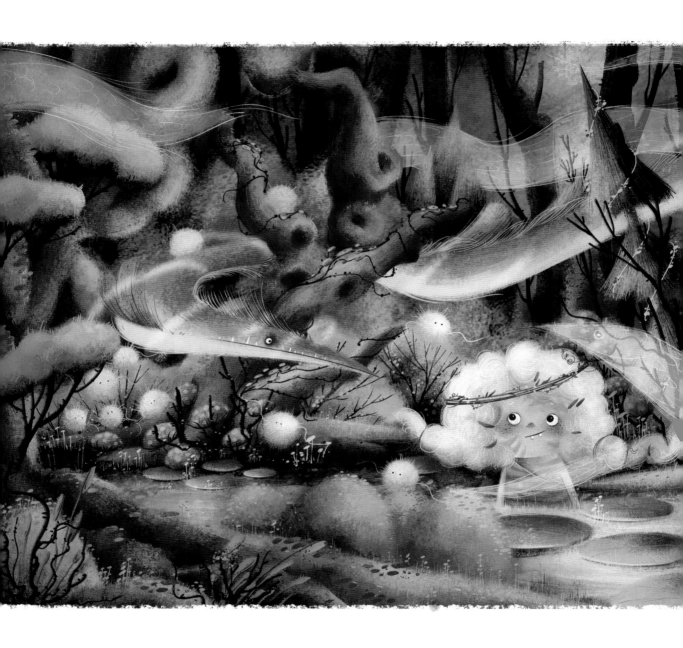

目 录
CONTENTS

第 1 章	关于我、关于插画	001
第 2 章	植物・Plant	018
第 3 章	小精灵・Fairy	025
第 4 章	动物・Animal	032
第 5 章	人物・People	042
第 6 章	场景・Scene	056
第 7 章	临摹	080
第 8 章	关于灵感	092
第 9 章	作品欣赏	098

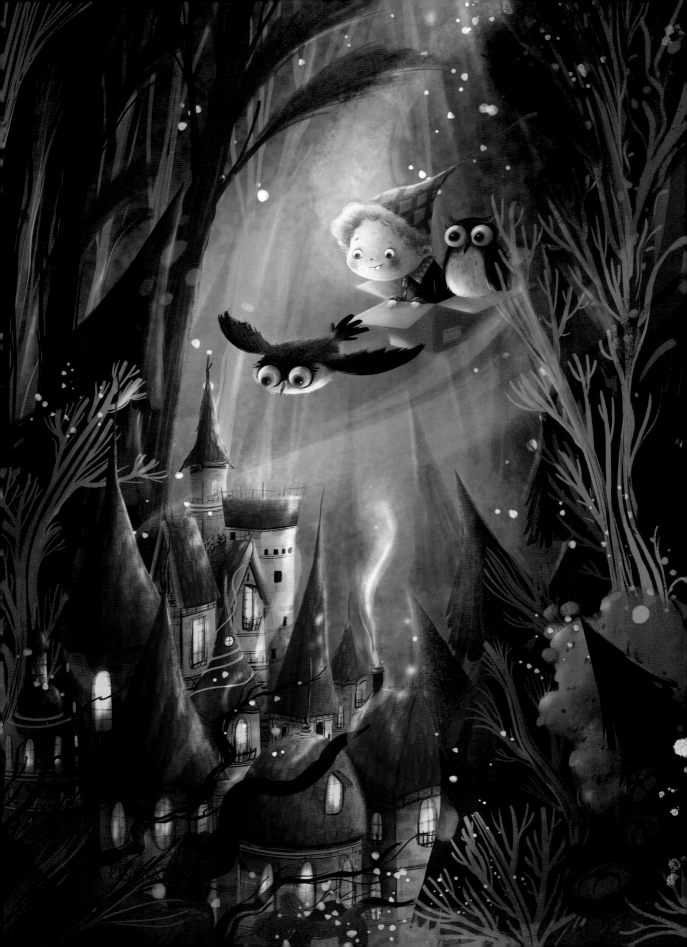

第1章 关于我、关于插画

自我介绍

我叫柚子，本名彭俊琳，是一名职业插画师，毕业于北京服装学院，插画研究方向硕士研究生；现为北京服装学院插画与视觉媒介工作室成员、国际插画艺术创作研究中心合作插画师、LOFTER 资深插画师，第九届当当影响力作家。

我曾受邀参加"第一届当代生活与插画艺术展""首届 BIBF 国际插画展""绘生活·当代生活与插画艺术展"等国内外插画展。

我创办"柚子插画工作室"至今已经 8 年，一直从事儿童插画创作的教学与研究工作，学员累计上万人。

在如今的生活中，插画随处可见，从传统的书籍内插及封面设计、平面海报、产品包装到数字媒体、品牌周边、活动宣传等，都离不开插画，市场的需求量很大。尤其是伴随着数字技术的发展，插画在海外早已是一个非常成熟的行业。近年来，国内的插画行业也在迅猛发展。我的插画之路起始于 2008 年的暑期，当时无意间看到了几组儿童插画，于是便爱上了这种插画风格。当时的我正准备艺考，学习的都是素描人像、水粉静物等写实画风。当看到儿童插画时，我眼前一亮，从此这颗插画的种子便在我心中生根发芽，如今，它已成为我生命的一部分，成为我终生的事业。虽然目前国内的插画行业还处在发展阶段，存在着许多不足，但也正因如此，才需要我们这一代插画师共同努力，优化市场生态，实现自己的理想。

在他人看来，自由插画师也许只是每天画画，时间灵活又自由，其实所有自由的背后都是自律和努力。插画师的付出不比任何一种职业少，虽然不需要上班打卡，但正因如此，才更需要合理的工作规划。我是两个孩子的妈妈，事业和家庭的兼顾一定需要合理的时间安排。我一般晚上给学员上课，白天分一半时间陪伴家人和孩子，另一半时间分给作品的创作与研究，时间的限制反而使我的工作效率更高。很多人往往因为没有时间就放弃了自己的爱好，也失去了自己的理想。其实时间挤挤总是有的，只要真正热爱并能够下定决心去做。那些只看中了插画师的自由，却忽略其职业背后的付出的人是注定无法成功的。大家都听说过"拳不离手，曲不离口"，所以要想成为一名真正的插画师，还请不要放下手中的画笔，因为只有足够量的积累，才可能有质的突破，才可能真正实现做自由插画师的理想。

1.1 我的创作工具

我的创作工具有手绘板 / 屏、iPad、Apple Pencil、水彩工具以及速写工具。

1. 手绘板 / 屏

作为专业插画师，数码绘画的第一选择一定是手绘板和计算机。

选择手绘板可以结合板子的压感级别、大小尺寸、读取速度、分辨率综合考虑，从而选择适合自己的产品。

手绘板的压感越高，绘画的舒适程度越高。现如今，手绘板的最高压感已经达到8192 级别，从最开始的 512 级别的压感到现在的 8192 级别的压感，随着技术的不断进步，已经能够细腻地还原绘画时的线条力度、粗细，获得类似在纸张上画画的真实感。对于板子的大小，可以根据自己的绘画习惯选择，太大不方便携带，而且在绘画过程中，手臂的活动范围也会变大，很容易疲劳；板子太小，虽易携带，但操作范围小，很难进行更加精细的绘画操作。对于读取速度，通俗地讲，就是在用手绘板绘画的过程中，计算机上的显示是否有延迟，一般 100 点 / 秒以上的都不会出现明显延迟，200 点 / 秒的基本无延迟。另外，分辨率越高，绘画精度就越高。除了手绘板，还有手绘屏，其区别在于，用手绘板作画只能通过计算机屏幕来显示，而手绘屏顾名思义就是带有一块屏幕，可以进行手眼一致的创作。看到这里，有些同学会觉得手绘板不能手眼一致地绘画是不是就非常困难，其实不然，所有的新工具从刚开始接触到熟悉都是一个习惯的过程，当习惯后，不管是手绘板还是手绘屏，都可以自如地运用。手绘板和手绘屏的价格是从几百元到上万元不等的，如果自己很确定以后要进行数码绘画并从事插画师这个职业，那么建议直接入手 Wacom 影拓系列的手绘板，预算充足也可直接入手新帝手绘屏系列。但是如果并不确定是否能坚持画下去，又想尝试一下，也可以入手最基础的班布系列，但要强调的一点是，手感舒适的手绘板（屏）可以带给创作者更好的绘画体验，使创作者更快入门。

本书中的数码绘画作品都是基于 Wacom 手绘板和手绘屏完成的。

2. iPad、Apple Pencil

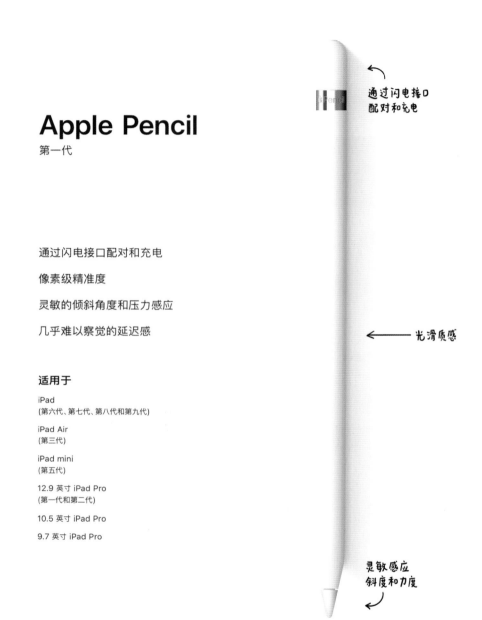

Apple Pencil
第一代

通过闪电接口配对和充电

像素级精准度

灵敏的倾斜角度和压力感应

几乎难以察觉的延迟感

适用于

iPad
(第六代、第七代、第八代和第九代)

iPad Air
(第三代)

iPad mini
(第五代)

12.9 英寸 iPad Pro
(第一代和第二代)

10.5 英寸 iPad Pro

9.7 英寸 iPad Pro

通过闪电接口
配对和充电

光滑质感

灵敏感应
斜度和力度

　　进行 iPad 绘画必须结合 Apple Pencil 或电容笔，支持 Apple Pencil 的 iPad 型号参考上图。
iPad 分为 iPad mini、iPad、iPad Air、iPad Pro 4 个系列。iPad mini 屏幕太小，不适合绘
画；iPad 图层较少，对于专业绘画来说，不建议选择；iPad Air 基本可以满足需求；iPad Pro
才是专业绘画的最佳选择。如果预算有限，可以选择 iPad Air 系列。

Apple Pencil
第二代

无线配对和充电

磁力吸附

轻点两下切换工具

像素级精准度

灵敏的倾斜角度和压力感应

几乎难以察觉的延迟感

免费激光镌刻服务

适用于

iPad mini (第六代)

12.9 英寸 iPad Pro
(第三代、第四代和第五代)

11 英寸 iPad Pro
(第一代、第二代和第三代)

iPad Air
(第四代)

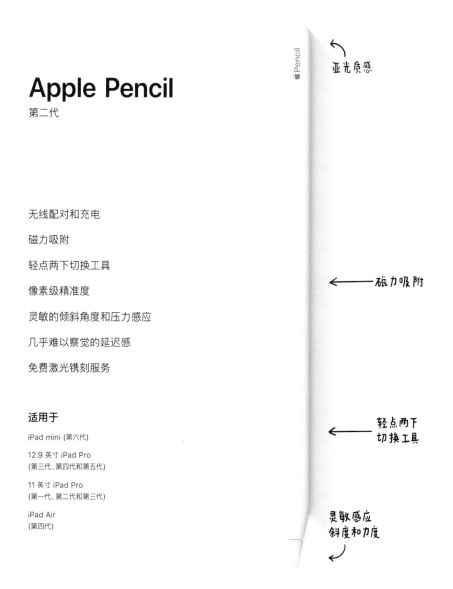

除此之外，选择 iPad 还要注意其内存大小，在自己预算范围内，要选择最大内存的，不建议选择 32 GB、64 GB 内存的 iPad 。目前 iPad Pro 系列的最大内存已经达到 2 TB，但 512 GB 已经可以做到绘画自由，基本不受图层限制。另外，记得搭配 Apple Pencil。

本书中的 iPad 数码绘画作品都是基于 iPad Pro 完成的。

3. 水彩工具

随着社会的发展，数码绘画越来越普及，但数码绘画永远无法代替传统的纸上绘画。铅笔在纸张上作画时那沙沙的声响，色彩在纸张上自然地流淌……都是用数码绘画工具感受不到的。传统绘画的媒介有很多种，我个人比较喜欢水彩和速写的绘画效果。水彩是儿童插画领域中相对主流的一种表现形式。本书虽以介绍数码绘画为主，但常常进行传统绘画的练习也是必不可少的，下面简单介绍一下我个人使用的一些手绘工具。

1）水彩颜料

水彩颜料一般分为固体的和管状的，其区别就是固体水彩颜料是干燥的块状，管状水彩颜料是湿润的膏状。固体颜料易于保存，管状颜料不易保存，容易干裂发霉，但在个人使用感受上，管状颜料的流动性、色彩的沉淀性相对更好。当然，好的固体颜料也很不错，两者的区别不会太大，可根据自己的绘画习惯来选择。

2）水彩纸张

水彩纸张分为不同的材质、纹理和克重。从材质上来分，水彩纸张分为木浆纸和棉浆纸，木浆纸价格便宜，但是吸水性差，在绘制过程中很容易出现水痕，如果喜欢一气呵成的写意风格可选择这类纸张；相对木浆纸，棉浆纸的价格高出不少，但是棉浆纸的吸水性极好，水彩颜料在纸上可均匀涂抹，过渡自然，非常适合细腻的作画风格。纹理就是纸张上的纹路，有细纹、中粗纹和粗纹之分，可根据自己的喜好来选择。对于克重，并不是越重越好，克数越重，纸张越厚。纸张太薄，则吸水性不佳，如果不裱纸，就很容易皱；纸张太厚，虽吸水性好，但太好的吸水性会影响显色，需要反复上色。因此，一定要根据自己的绘画效果来选择合适的纸张。

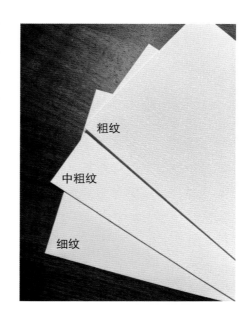

4. 速写工具

对于儿童插画来说，丰富的想象力是非常重要的。因为儿童插画的世界往往脱离现实，又来自现实。对于儿童插画的场景创作，灵感的记录是后续创作大场景非常宝贵的素材。而灵感的记录需要准备的工具极其简单，一支笔、一个本子就可以记录你的生活。创作儿童插画要学会观察生活，透过现实生活，运用发散思维去联想更富有童话色彩的故事场景，并用画面的形式表现出来。

1.2　如果你也想成为插画师

如何成为插画师呢？下面我们先从什么是插画说起。

1.　什么是插画

通俗来说，插画就是插图，是配合文字出现在书刊、杂志、报纸中的图画，从而能够将文中的内容更加生动形象地展现出来。但如今，它早已不是文字的一个"附属品"了。

现如今的插画更具有艺术魅力，它可以独立存在，用更鲜活、更富有魅力的画面表达作者的情感和思想。

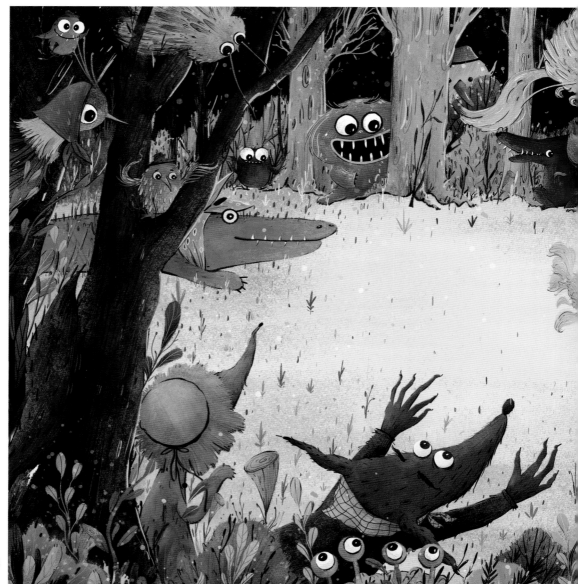

插画有很多种风格，风格的不同是因为作者本体的不同，即便是同一种风格，不同的插画师来表现也会有所差异，所以大家学习插画时，一定要尊重自己的内心情感。绘画本身是一种情感的表达，只不过插画师是用纸和笔结合颜色来传递信息，就如同作家用文字表达内心，音乐家用音符传递情感……我个人对儿童插画的风格算得上情有独钟，很多人以为儿童插画就是儿童看的插画，甚至是儿童画，也因此会觉得儿童插画是一种很简单的绘画，其实并非如此，儿童插画的重点和难点在于创造。儿童插画中的角色是有趣的、夸张的，儿童插画中的环境是神秘的、充满童话色彩的……儿童插画世界里的一切都是被儿童插画师创作出来的。当然我们的创作也要从现实生活中提取相对应的元素，这就是儿童插画的创作原则：从现实生活中提取元素，再打破现实，拿到儿童插画的世界中重新塑造出来。

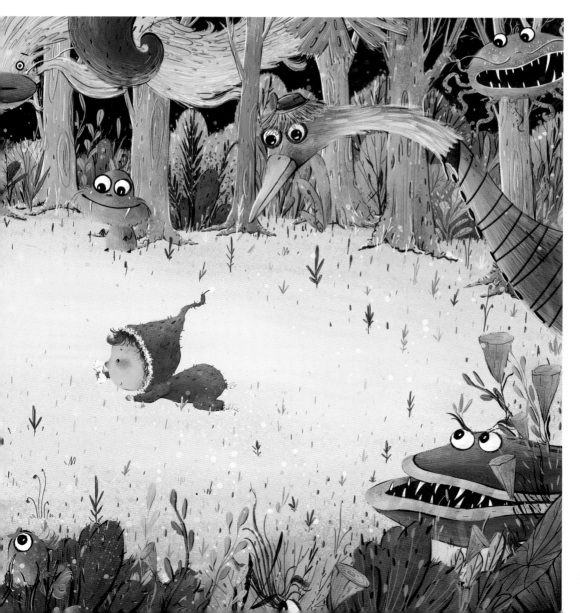

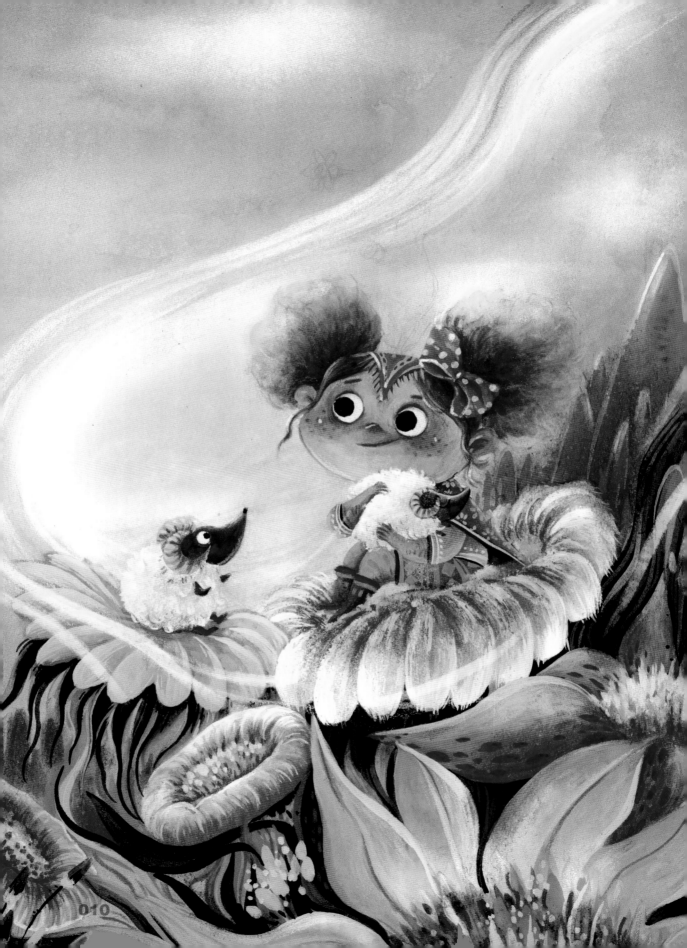

2. 怎样成为插画师

一名优秀的插画师一定要出手有功底、脑中有素材。如果你是零基础，恰巧你也想用画面来传达情感，并想成为一名插画师，那么造型的能力、想象力的训练都是必不可少的。扎实的绘画功底需要长期反复训练，使之达到一个平稳上升的状态，切不可操之过急。没有人天生就有扎实的功底，我常常给学员举一个例子："学画画正如学写字，漂亮自如的连笔字就像成熟插画师的作品。但没有人是一开始就学习写连笔字的，回想一下，我们从歪歪扭扭地写出自己的名字，到如今可以自由快速地用连笔字的形式签下你的名字，这个过程就是我们学画画的过程。"不要因为刚开始画出的断断续续、歪歪扭扭的线条就觉得自己不适合画画，从而放弃绘画。俗话说"万事开头难"，并不只是学画开头难。成功的插画师也是这样一步步走过来的，只不过他们熬过了开头的难，总结了开头难的经验，才有了后面的自由绘画。

作为儿童插画师，除了需要有扎实的功底和良好的心态，更需要丰富的想象力。由于儿童插画的人物创作需要将生活中的人物进行夸张变形，场景创作更是需要营造一种神秘、充满童话色彩的环境，因此丰富的想象力也是必不可少的。想象力同样是可以训练的，保持一颗对未知世界的好奇心，以促使我们不断地探索、观察、猜测和想象。学会记录点滴灵感，在创作的过程中大胆尝试，日积月累，这些有趣的想法一定会在你的画面中呈现出来。

1.3 进行数码绘画的准备工作

在正式进行数码绘画之前，我们需要做好哪些准备呢？下面我来一一介绍给大家。

1. Photoshop 软件

结合手绘板，还需要绘画软件，那就是 Photoshop。

Adobe Photoshop 就是大家经常听到的 PS 的全称。使用 PS 可以制作适合自己的笔刷，也可以直接加载现成的笔刷，对于数码插画的创作来说是一款非常方便的软件。当然还有 Adobe Illustrator、SAI、Painter 等绘画软件。

本书中手绘板数码绘画的作品都是基于 PS 软件完成的，下图是 PS 软件开启后的基础界面。

PS 界面工具栏中常用的工具如下。

A. 移动工具：可移动画面图层。

B. 套索工具：可快速勾选绘画区域。

C. 裁剪工具：可根据需求剪裁画布。

D. 吸管工具：可快速吸色。

E. 画笔工具：在这里可以选择不同的笔刷。

F. 橡皮工具：在这里可以选择不同的橡皮工具，一般情况下，用什么笔刷绘画就用什么橡皮擦，可以让绘画效果更加统一。

G. 油漆桶：可快速填色。

H. 文字：可在绘画页面添加文字。

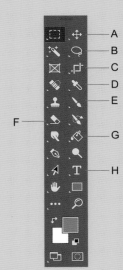

常用的图层知识如下。

A. 图层的混合模式：一般新建图层后默认的是正常模式，在这里可以设置为不同的模式，从而让画面显示不同的效果。

B. 锁定功能：当在一个图层中绘制，不想画到此图层以外的地方时，单击该图标，可将本图层锁定。锁定后，只可在本图层操作。

C. 图层：新建图层后会在此处显示图层，双击可重命名图层。将画面以图层的形式区分，可方便绘画和修改。

D. 背景图层：是图层面板中最底部的图层。

E. 新建图层：单击该图标可新建图层。

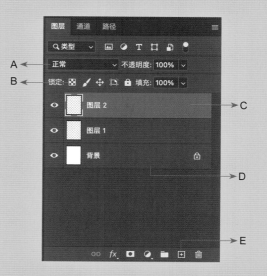

2. Procreate 界面介绍

下图为对 Procreate 界面的简单介绍。

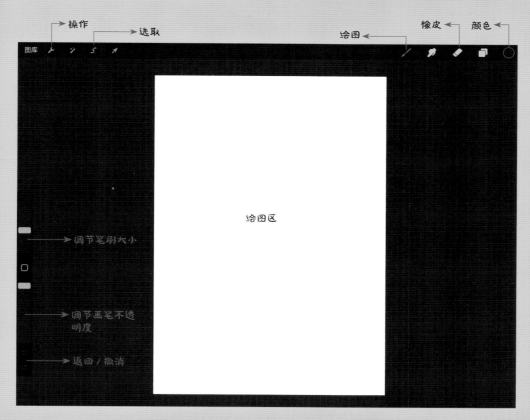

在熟悉 Procreate 软件界面后，在实操过程中还需要配合一定的手势操作（关于手势操作，可扫描右侧二维码观看视频讲解）。

1）手绘板和 iPad 如何选择

对于插画师来说，iPad 和 Pencil 或者手绘板 / 屏和计算机，两组工具都是可以独立完成插画创作的。但是，由于 iPad 目前有图层限制，虽然可以边画边合并图层，但对于画面复杂的商稿作品来说，合并图层后再做修改不太方便。如果二者只能选其一，还是建议手绘板加计算机的组合搭配。如果你是职业插画师，那么可以二者同时拥有，这样你就实现了绘画自由，iPad 的 Procreate 软件和 PS 软件可以相互导入，也就是你既拥有了 iPad 的便携，也可以享受无限图层，让你在创作上无后顾之忧。

2）数码板绘中笔刷的运用（柚子专用笔刷可扫描右侧二维码获取）

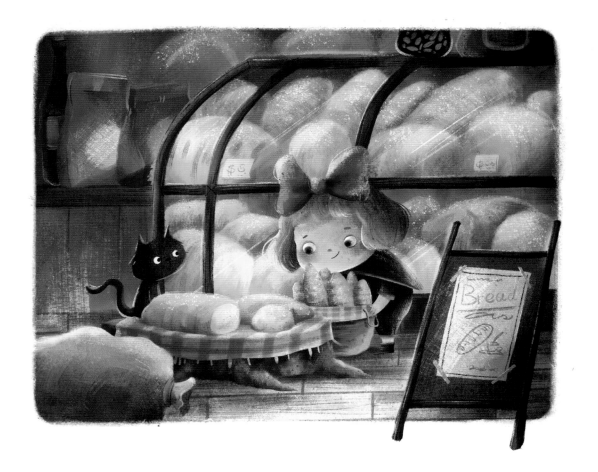

柚子专用笔刷：铅笔

A：绘制线稿时使用的笔刷。在数码绘画过程中，类似铅笔的笔刷适合在起稿阶段使用。我所使用的铅笔是4B笔刷，如图从左往右依次调整画笔大小，可以发现画笔笔刷越大，铅笔效果越弱，因此此笔刷不适合过于放大使用。

柚子专用笔刷：铺色笔

B、C：这两个笔刷都是我常用的铺色画笔。如图从左往右依次调整用笔力度，可以发现越用力，肌理效果越弱，而铺色阶段就是在做颜色的搭配，需要相对平实的色块，因此在运用铺色笔刷时，尽量用力涂实（当然也可以用软件自带的实心笔，但我个人更喜欢B、C笔刷的边缘肌理，在我的作品中，都是用以上两种笔刷进行铺色的）。

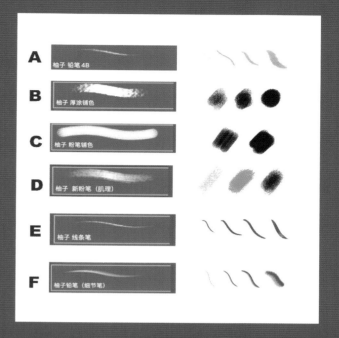

柚子专用笔刷：肌理细节笔

D：常用的肌理笔刷。此笔刷带有半透明属性，因此如果想要饱和度较高的色彩，需要反复涂抹，如图从左到右依次为增加涂抹次数出现的不同效果。

E：常用线条肌理笔刷。很多作品的肌理效果并不是一支笔刷就可以完成的，有时需要绘制线条的肌理效果就可以用这支笔刷。如图从左到右依次调整画笔大小，可根据画面需求选择适当的大小来运用。

F：细节笔。画面中勾线勾边，或者对细小地方的处理，都可以用这个笔刷。如图从左到右依次调整画笔大小，可以看出笔刷越大，笔触的左边越虚，因此此笔刷不适合过于放大使用。

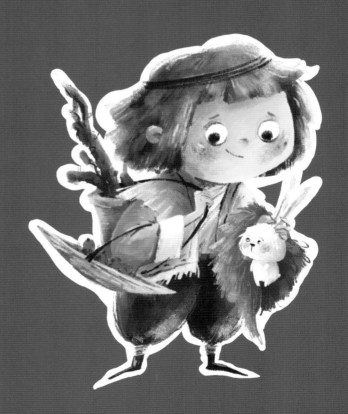

3. 插画师应该了解的色彩规律

1）色环与三原色

红、黄、蓝是最基本的三种颜色，也就是三原色。从理论上来说，所有颜色都是可以通过红、黄、蓝三种颜色调和出来的。例如，红色加黄色出现橙色，红色加蓝色出现紫色，黄色加蓝色出现绿色……互相之间调和出的颜色首尾相连组成色环。理论上，色环可以有无数种颜色，通过色环可以发现色彩之间是相互联系的，尤其是紧挨着的两个颜色是非常相近的。色环的颜色越多，距离越近的两个颜色就越相似。在色环中，并没有出现黑、白、灰三种颜色，因为这三种颜色没有任何色彩倾向，属于"无彩色系"。

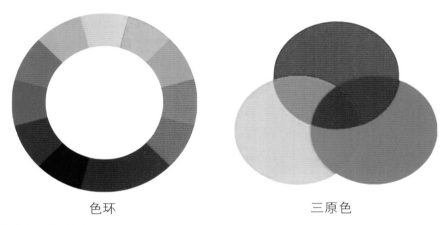

色环 三原色

2）邻近色与互补色

理论上讲，将色环中夹角呈 180° 的两种颜色称为"互补色"；将夹角呈 60° 以内的两种颜色称为"邻近色"。

从色环中了解到，两个距离越近的色块颜色越相似，将色彩搭配到一起颜色对比就越弱。相反，两个距离越远的色块，其色彩差距越大，色彩搭配到一起色彩对比就会越强烈。因此，在色彩实践的应用上，当画面内容比较多，尤其是画场景时，就要注意色彩的对比关系。一般对于画面中的主角或最精彩的部分，我们可以运用跨度较大的两种颜色（互补色）将画面的主要内容突出。对于其他环境，则多用距离较近的色彩（邻近色），使画面颜色统一协调。

3）冷色与暖色

所谓"冷色"和"暖色"其实是一种视觉感受。例如，看到红色、橙色会让人联想到火焰、太阳等有温度的事物，看到蓝色、紫色会让人联想到冰块、冬天等寒冷的事物。因此，在色彩的实践应用上，暖色调和冷色调的画面给人的感受是不同的。

注意：当将画面主色调定为暖色调时，可适当添加少量的冷色；当将画面主色调定为冷色调时，可适当添加少量的暖色，让色彩从视觉效果上达到一种平衡。

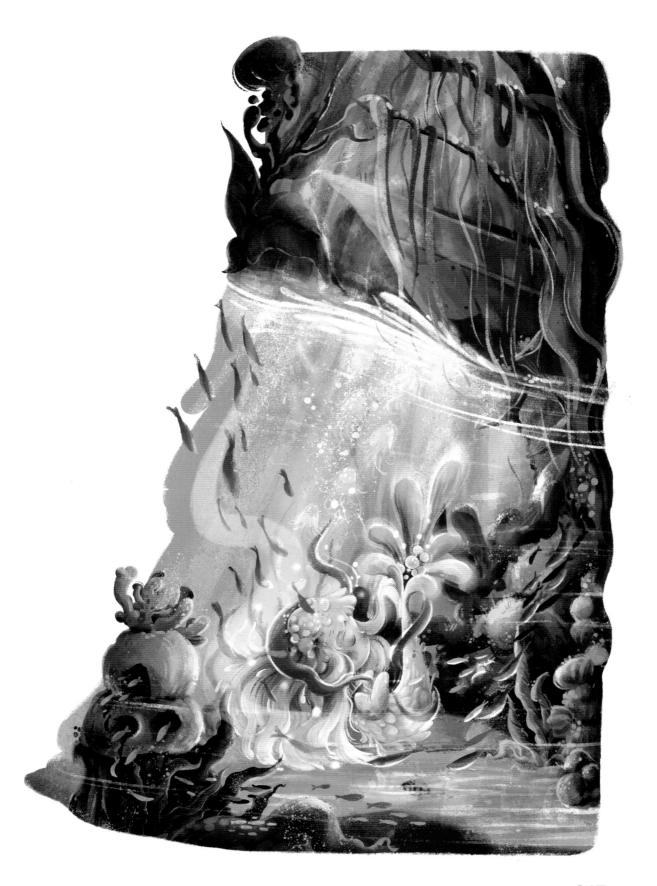

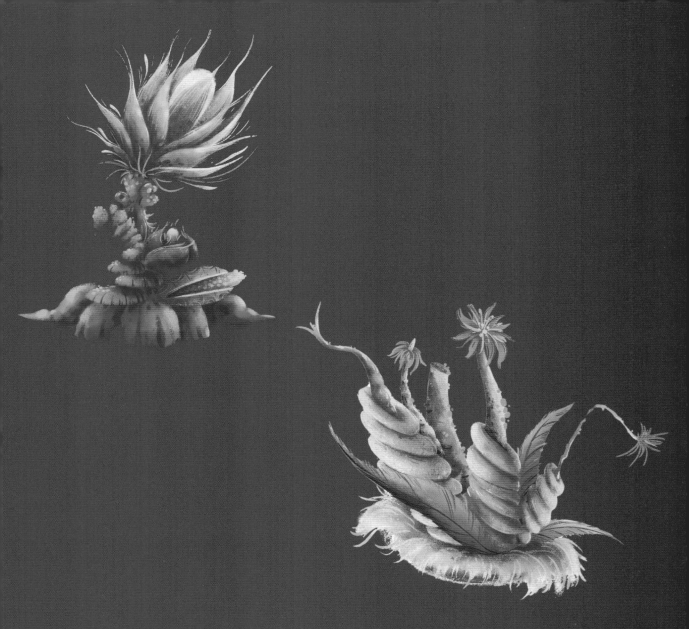

第2章　植物·Plant

　　植物在插画作品中是经常出现的。尤其对于儿童插画来说，森林里的场景是经常用到的主题，在这个主题里，植物是不可缺少的。我们把植物大致分成两部分：一部分是现实生活中的植物，如仙人球、蘑菇、松树等；还有一部分是需要我们发挥想象力，打破现实创作的现实生活中不存在的植物，以增加儿童插画的童话色彩和神秘的氛围。。

　　儿童插画的创作原则：从现实生活中提取元素，来到儿童插画的世界里再次创造（科普类除外）。

下面我们以仙人球为例讲解如何绘制现实中的植物。

第一步：观察仙人球的特点。提取
"球"的元素，绘制线稿。在绘制
过程中注意"球"与"球"的位置
关系，也就是前后关系。

绘制线稿使用的笔刷

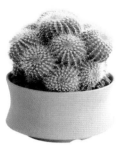

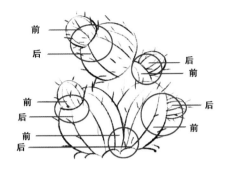

第二步：确定线稿后开始铺色。这
里提供了两种铺色方式：第一种
是平涂法，确定主色后平涂即可，
这种铺色方法相对简单；第二种
是过渡铺色法，在铺色时要观察
颜色的深浅变化，将多种颜色填
在色块里。

铺色使用的笔刷

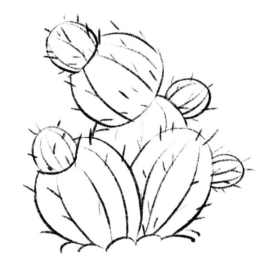

第一种铺色效果

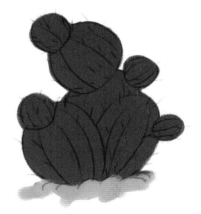

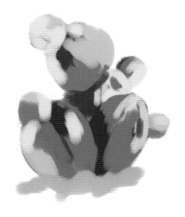

第二种铺色效果

第三步：确定色彩后，开始用新粉笔将色彩融合，做出色彩深浅的自然变化；再用线条笔画出仙人球的刺即可完成。

色彩融合做肌理使用的笔刷

绘制仙人球的刺所使用的笔刷

上面介绍的仙人球属于现实生活中的植物，接下来从仙人球这个现实生活中的植物提取元素来创作一组现实生活中也许不存在的植物，这种植物更加符合儿童插画充满童话和神秘氛围感的画面。

第一步：观察。观察现实生活中的仙人球，从中提取"球""刺"两个元素，进行重组创作。"球"作为主要元素，要设计好前后关系，将"刺"的元素变形为长长的弧线絮状。另外加入小花朵可丰富画面，得到线稿。

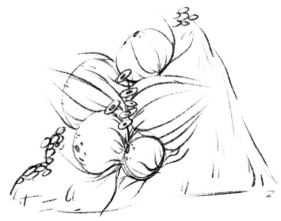

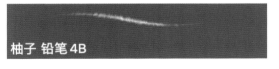

绘制线稿使用的笔刷

第二步：铺色。"草是绿色、天是蓝色"的固有思维，在儿童插画里是可以打破的。我们可以将植物的色彩设计成任何颜色。

注意：当选择的色彩过多时，要多用近似色，可让画面色彩看上去既统一又丰富。

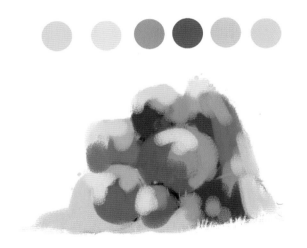

铺色使用的笔刷

勾边所使用的笔刷

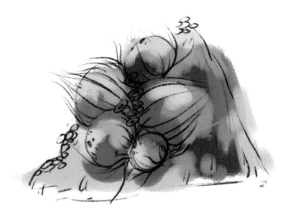

第三步：用粉笔绘制肌理并将铺色的色块融合，结合线条笔刻画细节。

用粉笔做色彩过渡

铺色时的颜色笔触明显

可用线条笔勾边

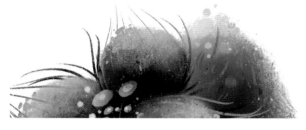

用粉笔笔刷将色块自然过渡

第四步：绘制完成。

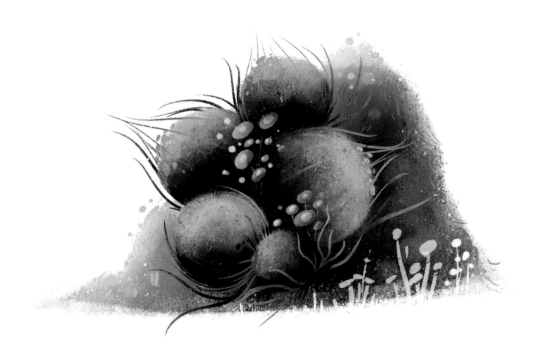

作品欣赏

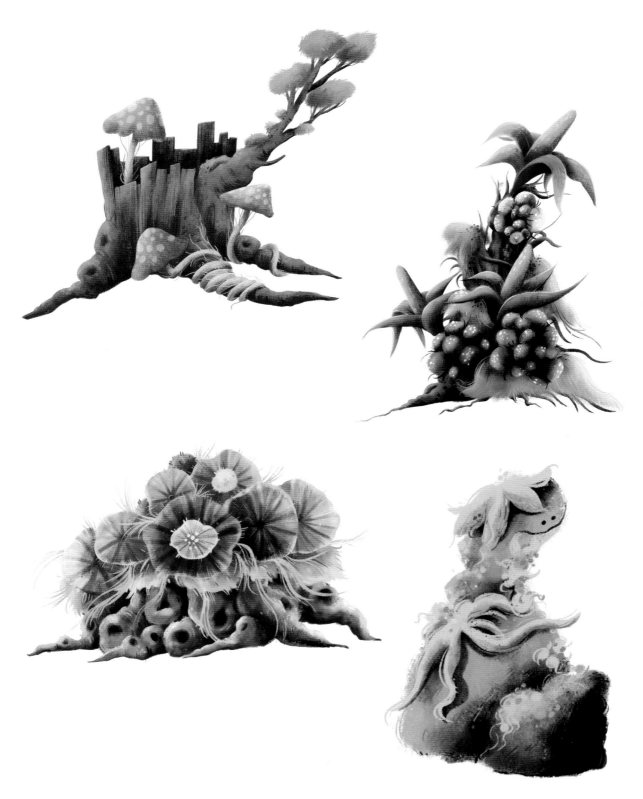

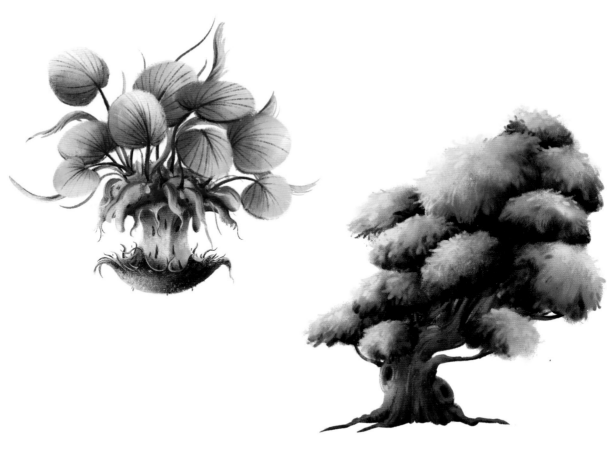

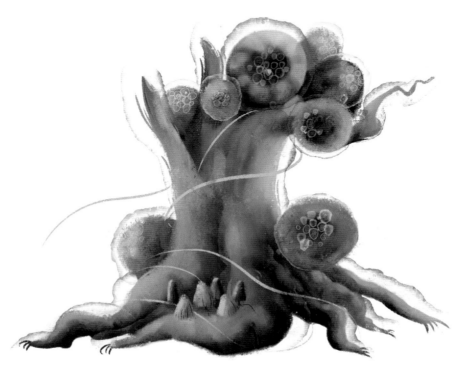

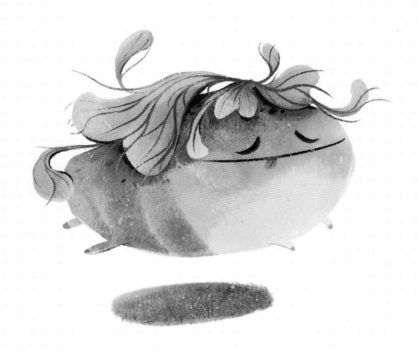

第3章　小精灵·Fairy

　　儿童插画是充满童话色彩的，小精灵出现在画面中会让你的作品被神秘的氛围包围，使之更具有儿童插画的属性。

　　小精灵在现实生活当中是不存在的，创作它的过程是需要有一定的想象力的。平时可以随手勾勒速写，训练想象力的同时，还可以让绘画的手腕更加灵活。

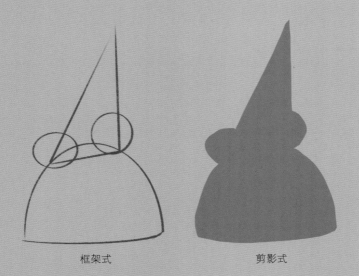

框架式　　　　　剪影式

第一步：通过几何形体的语言先搭建框架。就像搭建积木一样，可选择不同的几何形体进行搭建。

注意：搭建几何形体，可选择框架式。如果感觉线条太多不容易联想，几何形体搭建出来后，可将其中的线条忽略，参照外轮廓形成剪影式。

第二步：选择一种形式作为联想点，想象具有特点的小精灵的样子，并描绘出来。在创作的过程中，可将现实生活中的元素应用到小精灵的角色创作上。

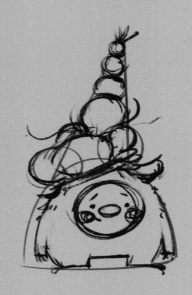
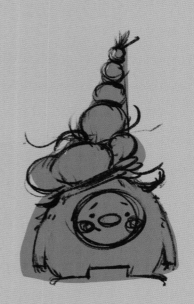

第三步：完成线稿后开始铺色。首先确定角色整体色调，不要选择太多不同色系的颜色，但是可以增加颜色的深浅来达到丰富色彩的效果。除了颜色的深浅变化，也可以加入其他颜色来丰富色彩，但是不要太多，太多的其他颜色会让色彩看上去不统一。

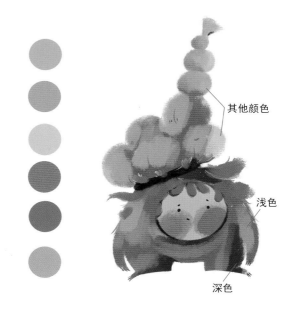

其他颜色

浅色

深色

柚子 粉笔铺色

铺色所使用的笔刷

第四步：确定色稿后，开始刻画细节。使用粉笔将颜色融合，使之自然过渡，呈现肌理效果，然后使用线条笔刻画细节。

注意：在使用粉笔将颜色自然过渡的过程中，对于浅色部分，可选择亮黄色再次提亮，将画面的深浅色彩再次拉开。也可适当加入其他颜色，让色彩更加丰富。

色彩自然过渡前

柚子 新粉笔（肌理）

色彩过渡做肌理所使用的笔刷

色彩自然过渡后

第五步：每个细节刻画完成，最终呈现的效果如下。

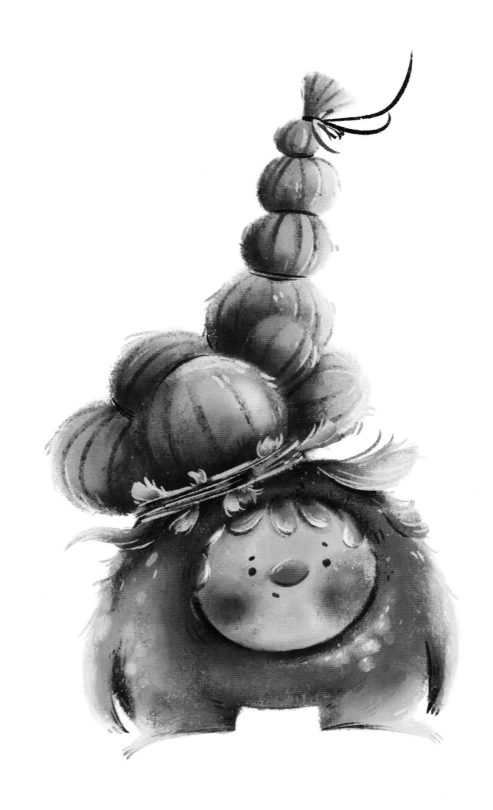

作品欣赏

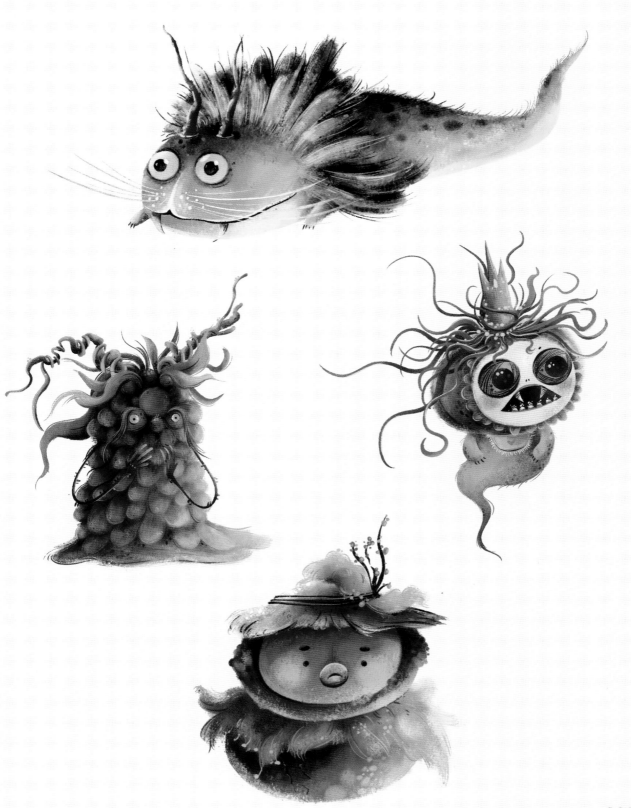

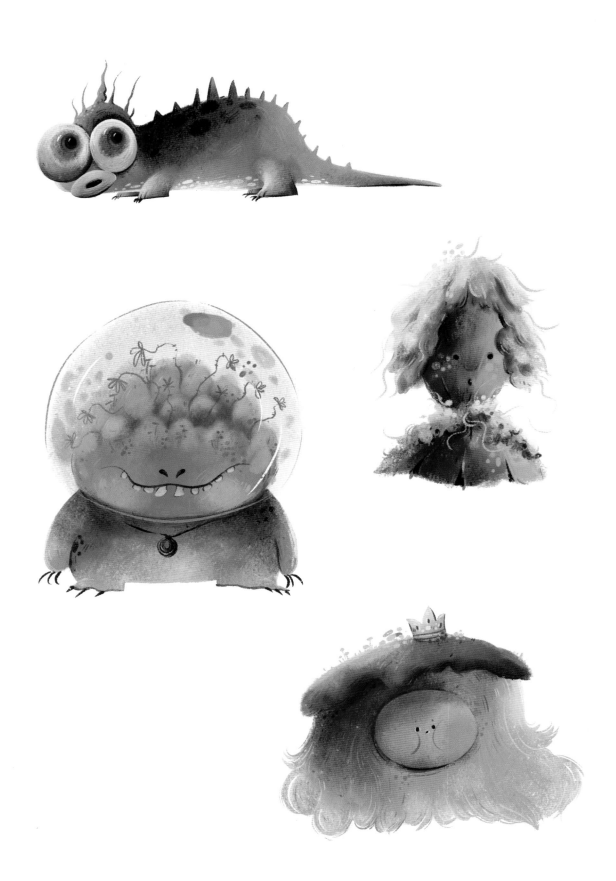

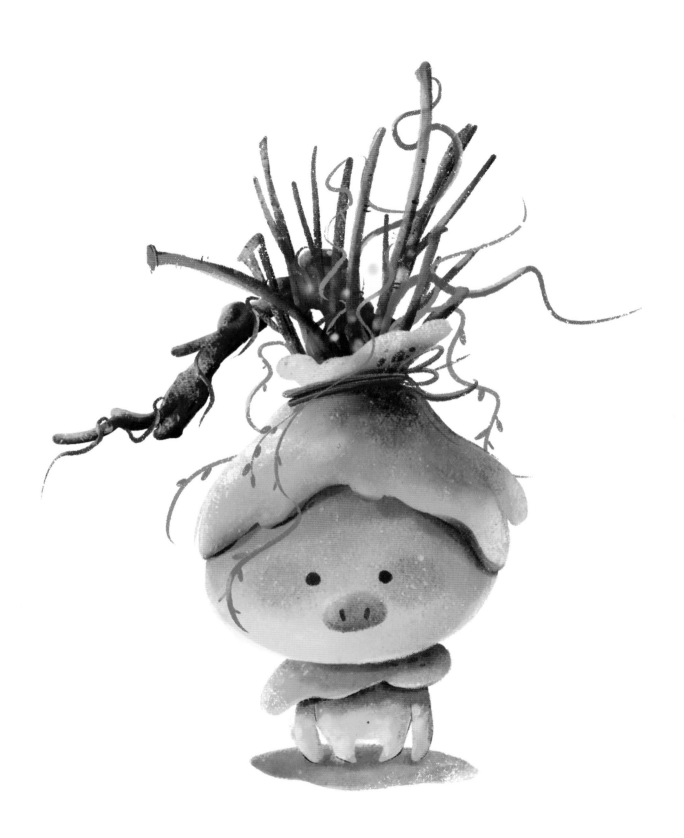

第 4 章　动物 · Animal

　　动物在儿童插画里是不可缺少的重要组成部分，用拟人的手法塑造可爱的动物形象，可以为儿童插画增添不少童话色彩。

　　在儿童插画的世界里，从身份的角度可以将动物分为两种：一种是宠物，就是动物本身；另一种是主人，也就是用拟人的创作手法将动物赋予人的能力，变成主人的身份。两者的区别主要体现在动态上，宠物身份的角色，它们的动态要参考现实生活中动物的动作；主人身份的角色，它们的动态要参考的是人的动作。

案例一 老虎创作案例

下面以老虎为例。观察老虎的特点，黑色条纹是画老虎必须保留的特点，面部和头顶的条纹也是非常关键的。

第一步：确定老虎的特点。结合人物站立的动态，将人体的动态应用到老虎身上，这就是拟人的创作手法。

创作框架

从图中可以看出现实生活中的老虎头部较小，但在儿童插画的世界里，想让角色看上去更加可爱，可以用夸张的手法将头部放大，将身体缩小，利用一大一小的两个椭圆形组合成框架进行创作。

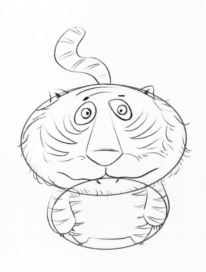

在创作框架上，添加老虎的五官和条纹，要注意条纹的走向。为了让老虎的白色胡子在绘制完成后能够显现出来，可在白色的底色上填充淡淡的粉色。

柚子 铅笔4B

绘制线稿所使用的铅笔笔刷

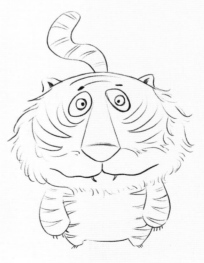

完成线稿

第二步：线稿绘制完成后，进行铺色。老虎的色彩也是比较有特点的，配色相对简单一些，用铺色笔刷画出色调即可。

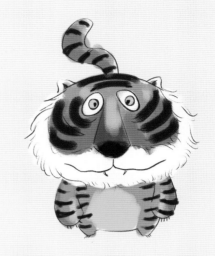

有线稿的色稿

注意：在观察色稿的时候要把线稿隐藏，因为最终的画面上是没有铅笔稿的，而且带着线稿观察色稿有时会影响对色稿的整体观察和判断，尤其是场景的色稿。

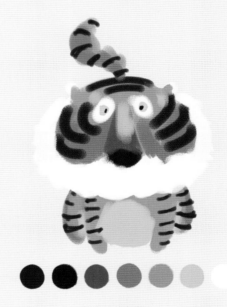

柚子 粉笔铺色

铺色所使用的笔刷

无线稿的色稿

第三步：刻画细节。用粉笔笔刷将颜色自然过渡。一般画动物的时候，身体部位的颜色深浅的变化都是按照从背部到肚皮的方向自然过渡，形成肚白。然后为背景色添加肌理。

柚子 新粉笔（肌理）

色彩过渡、做肌理所使用的笔刷

第四步：继续刻画细节。可用线条笔勾边并添加几根小短毛。为了让角色看起来更加有特点，可以将眼睛设计成煎蛋的样子，给角色增添一点趣味。

柚子 线条笔

勾边、刻画所使用的笔刷

煎蛋元素的应用

第五步：细节刻画完成。

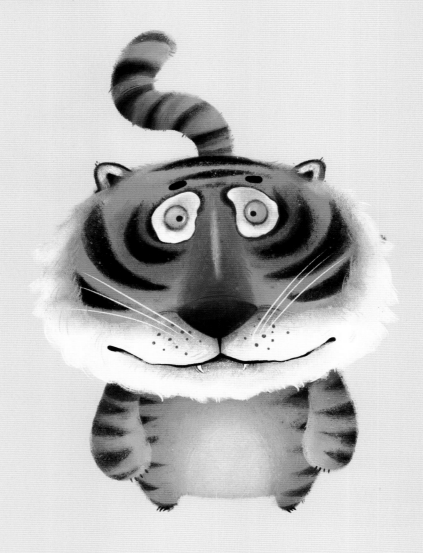

用同样的方法可绘制不同动态的老虎。

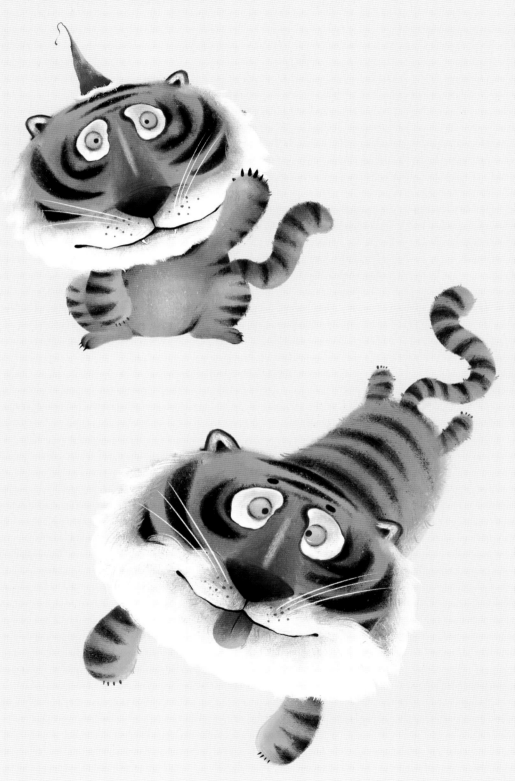

第一步：观察兔子的特点。兔子的特点是比较容易抓住的，长长的耳朵是兔子独有的。抓住兔子长耳朵的特点即可用拟人的手法创作兔子的形象。

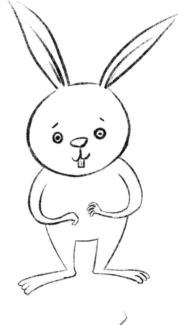

第二步：上图绘制的画面过于单调，可以通过给兔子形象添加服饰元素，让画面更加丰富，得到最终线稿。

绘制线稿使用的笔刷

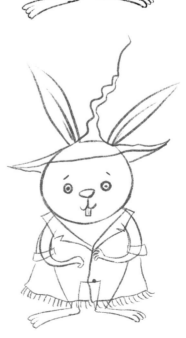

最终线稿

第三步：确定线稿后，进行铺色。在铺色时，对于大面积的色块，可多选择邻近色，让画面色彩更加丰富。

铺色颜色

柚子 粉笔铺色

铺色笔刷

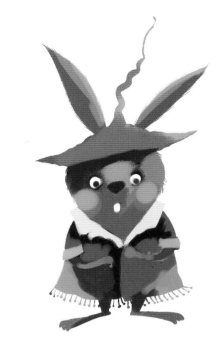

色稿

第四步：依次进行细节刻画。用粉笔将铺色时的色块融合，用线条笔绘制毛发和服装图案。

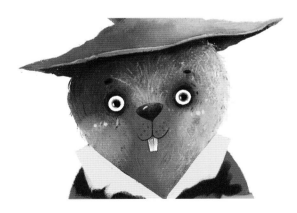

头部细节刻画

柚子 新粉笔（肌理）

色彩融合笔刷

帽子细节刻画

衣服细节刻画

第五步：完成最终画面。

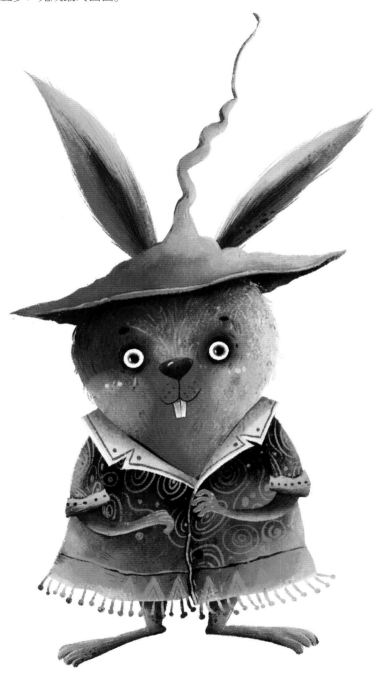

柚子 线条笔

细节刻画笔刷

作品欣赏

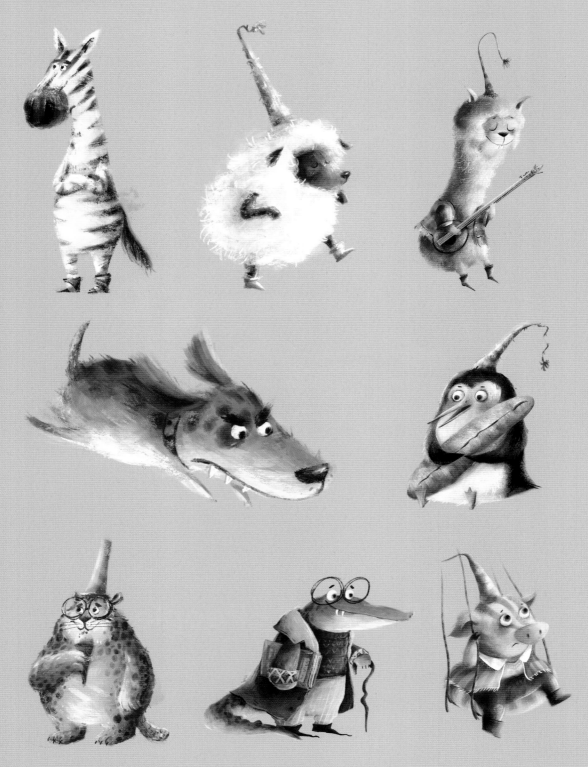

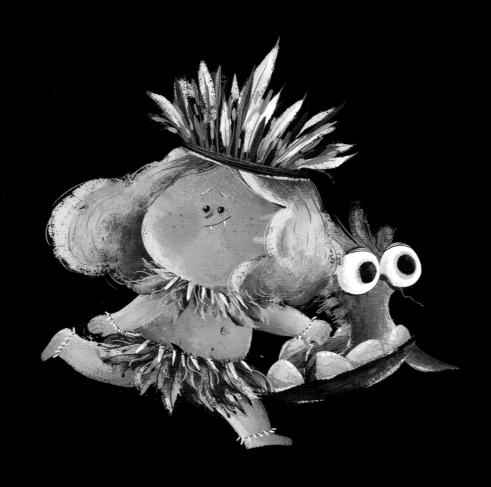

第 5 章　人物·People

　　人物角色是插画作品中非常重要的组成部分。精彩的人物角色会让画面更加生动有趣，成为画面的焦点。在儿童插画的画面中，经常可以看到非常可爱和夸张的造型，其实其在创作手法上是有一定的规律的。对于比较可爱的造型，可以利用压缩头身比例的手法，一般选择"两头身"比例，让角色看上去更加可爱。

 以两头身比例创作人物造型

第一步：采用两头身的比例绘制线稿。

两头身比例

最终线稿

第二步：铺色。色彩定位为棕色系，在铺色的过程中，为了让画面色彩丰富、协调，可以以棕色为主，加以深色和浅色的色彩，做出颜色的变化。

第三步：开始细节刻画。用粉笔使色彩自然过渡，在亮部可将颜色再次提亮，增加画面氛围感。

色稿

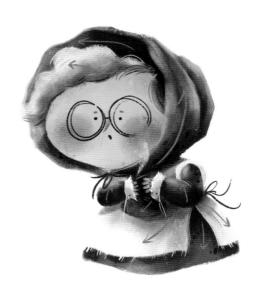

使色彩自然过渡

注意：用粉笔使颜色自然过渡后，用线条笔刻画细节。在刻画头发丝的时候一定要按照头发生长的方向绘制线条，注意发丝线条的颜色不要和头发底色产生强烈的对比。

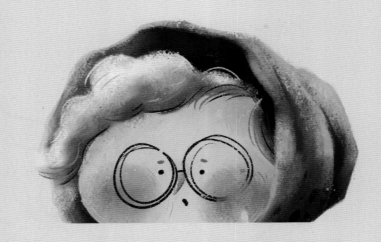

第四步：填充底色，完成作品。

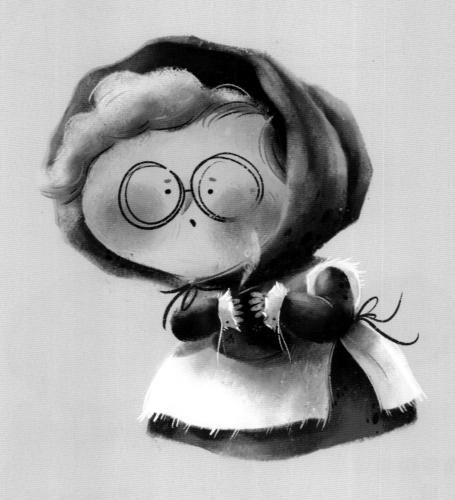

两头身并不是数学意义上具体的二分之一的数字，可以理解为头大身子小的身材。以下都是利用两头身的比例创作的可爱形象。

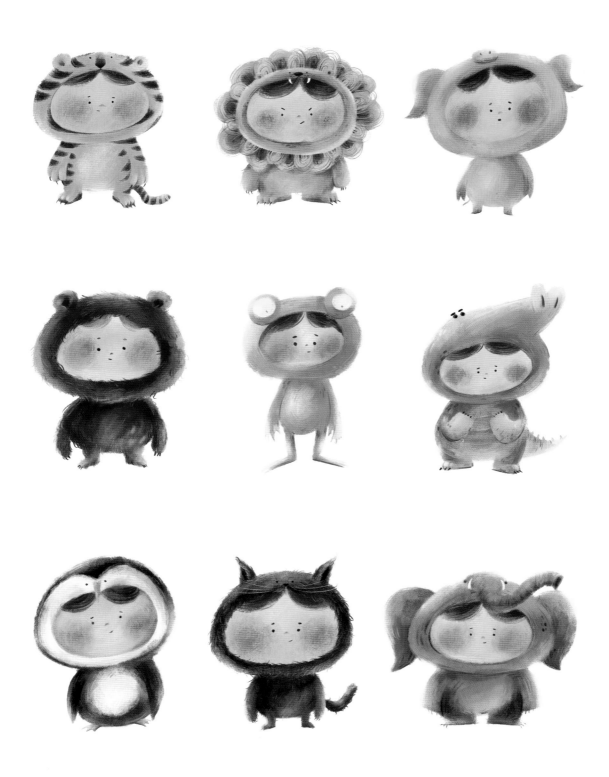

在创作人物角色时，可用几何形体作为基本框架，将角色进行夸张。

案例二 以几何形体创作人物造型

第一步：几何形体的选择。可以选择一个或多个几何形体进行排列组合。在选择多个几何形体的时候，可根据自己想创作的角色的身材尝试多种组合。

注意：当选择多种几何形体的时候，大部分是头部和身体的组合，可以根据角色的胖瘦选择头部和身体的连接方式。如果角色身材正常，可以选择图1的组合方式；如果角色偏胖，可以选择图2的组合方式；对于偏瘦的角色，可以选择图3的组合方式。这里需注意一下，如果想创作偏瘦的角色，那么就不要选择类似正方形这种视觉偏胖的几何形体。

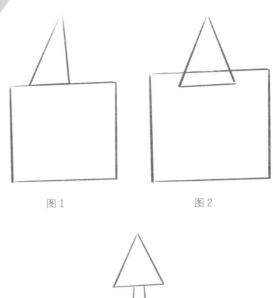

图1　　　　　图2

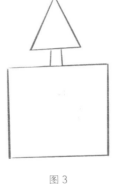

图3

第二步：选择上图2的几何形体排列方式，开始创作线稿。画线稿用类似铅笔的笔刷，根据几何形体的框架设计角色的形象。画线稿时可轻松随意，无须刻画太多细节。

注意：在利用几何形体创作的过程中，要像图1一样敢于打破几何形体。几何形体的创作意义在于帮助角色夸张，但如果不敢打破几何形体，一味地去填满几何形体，就会像图2一样，反而会使角色僵硬、不生动。

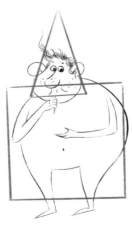

图1（正确示范）

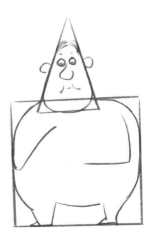

图2（错误示范）

注意：在利用几何形体创作角色的过程中，不要先考虑服装和道具，要先把角色夸张的裸体结构创作出来，确保裸体结构的准确和造型的夸张后，再为角色添加服装和道具。

柚子 铅笔4B

绘制线稿所使用的笔刷

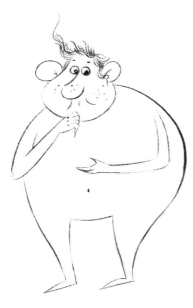

裸体结构

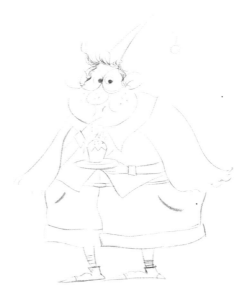

添加服装、道具

第三步：铺色。选择铺色画笔画出色稿，不需要将色稿画得太过细致，简单平铺即可。铺色这一步是为了观察颜色的协调性，在平铺的过程中可适当加入重色。

柚子 粉笔铺色

铺色所使用的笔刷

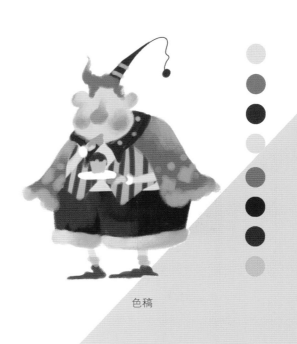

色稿

第四步：刻画细节。确定色稿后做细节刻画，这一步主要是增加肌理和做颜色的深浅变化。

注意：在铺肤色的时候，为鼻头、耳朵、腮红位置加入红色，使之达到一种白里透红的效果。

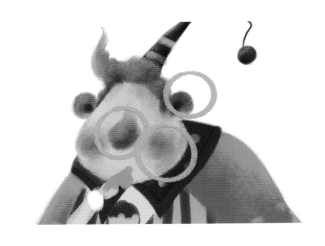

融合色彩所使用的笔刷

注意：整体铺色时加入重色，可设置光源，在光源的对面加重色，慢慢过渡到光源的一侧。

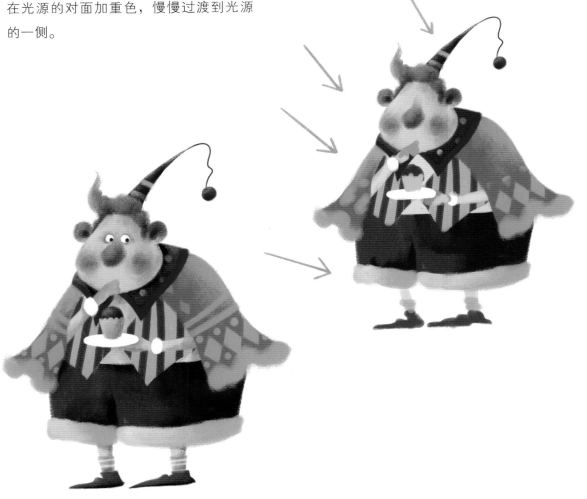

第五步：完成作品。使每一个色块的颜色过渡自然，对于勾边、发丝等细节，用细节笔进行刻画，完成整个作品。

注意：刻画发丝时要注意头发线条的方向，不同的发型，其线条的方向是不同的。

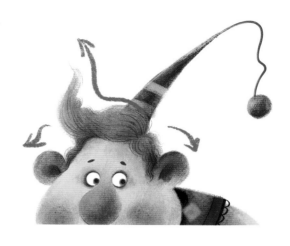

刻画发丝、勾边细节所使用的笔刷

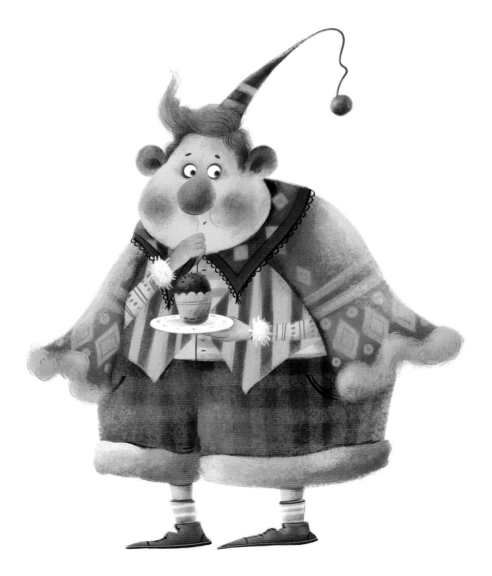

【拓展案例】将同样的几何形体框架稍作改变，就可以创作不同的角色。

第一步：将上一个案例中的三角形变为梯形，改变几何形体的连接方式，简单画出几何形体的框架。

几何形体框架

第二步：按照几何形体的框架，绘制人物角色的身材。

注意：在创作角色时，只要角色的裸体身材是夸张的，穿戴上服装、道具后就一定是夸张的，并且身体结构也是准确的。因此，在创作角色时，要将重点放在角色的身材和结构上，不要一开始就把重点放在服装和道具上。

第三步：确定裸体结构后，添加服装和道具，确定最终线稿。

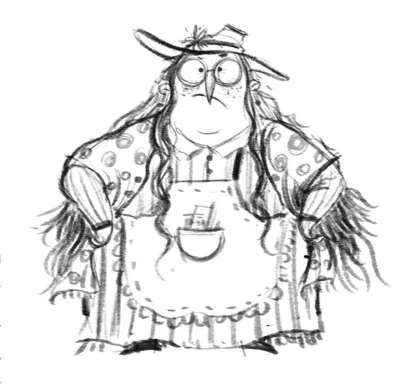

第四步：铺色。铺色时先确定色调，不同的色调会给人不同的视觉感受。

注意：当选择暖色调时，可适当添加冷色；当选择冷色调时，可适当添加暖色，以达到色彩平衡的目的。

最终线稿

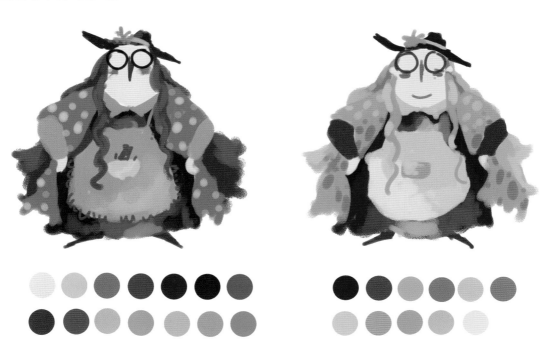

冷色调　　　　　　　　　　　　暖色调

第五步：确定色稿后，依次将画面中的每一个色块做深浅颜色变化的处理。

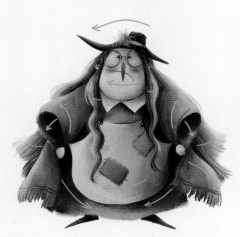

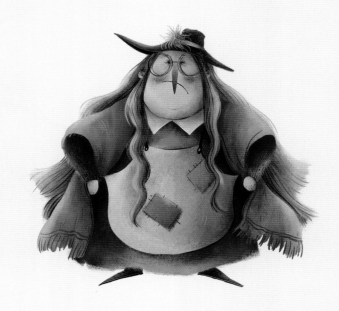

色彩过渡方向

第六步：刻画细节。为衣服添加条纹、破点等几何图案，让画面更加丰富。

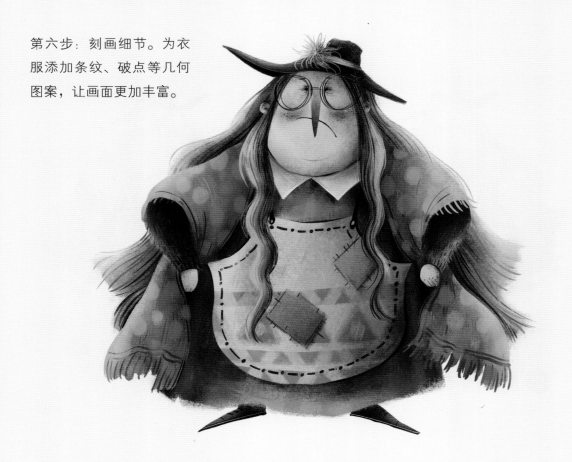

作品欣赏

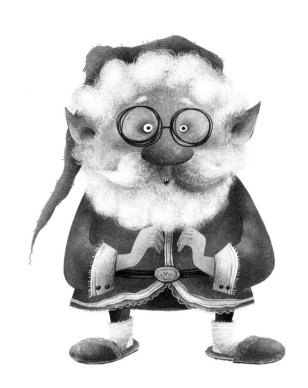

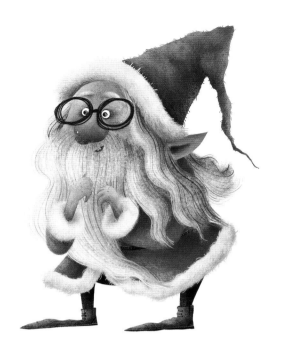

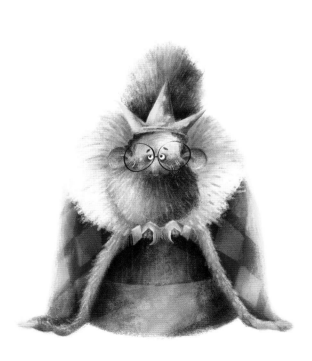

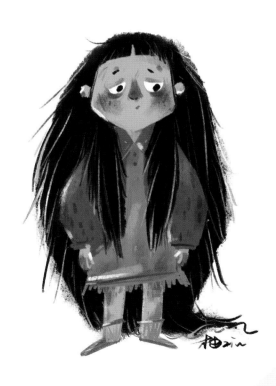

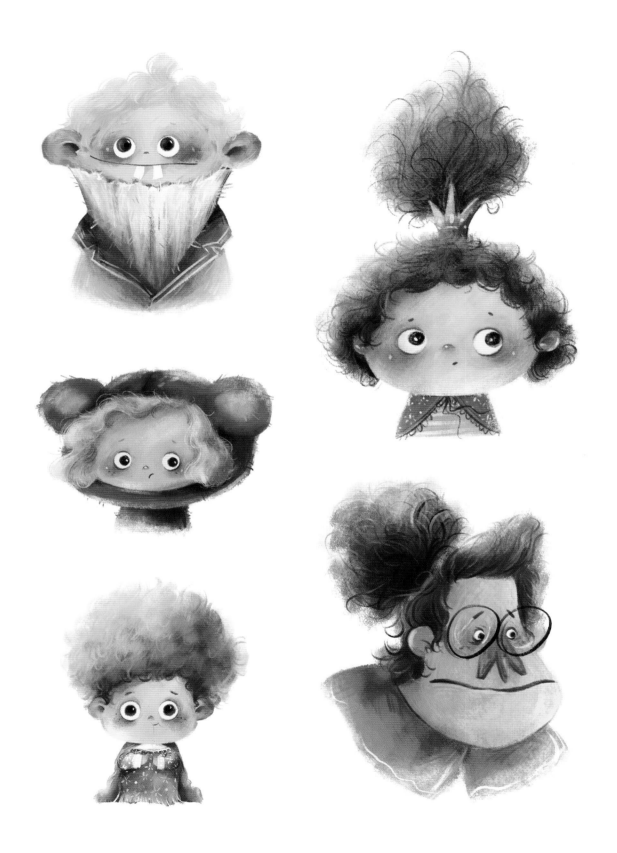

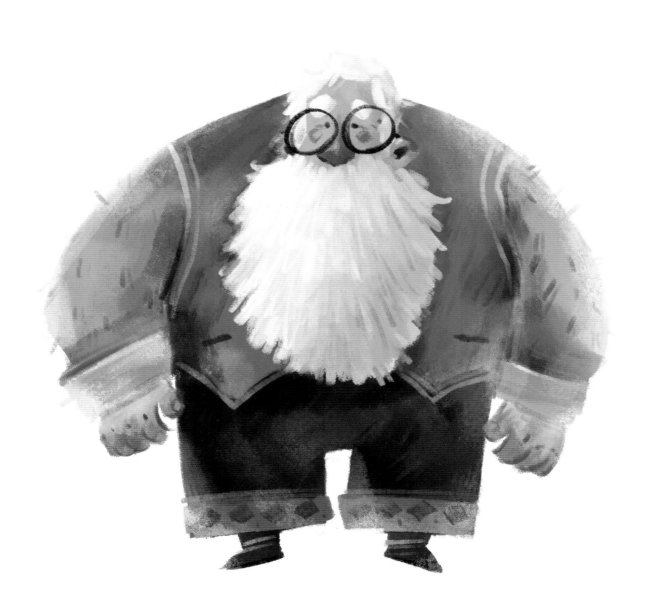

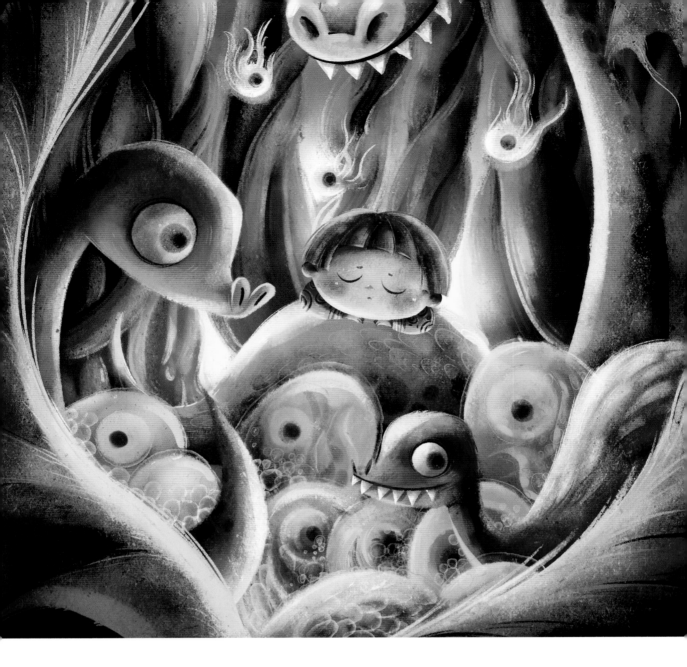

第 6 章　场景 · Scene

　　绘制儿童插画的场景，首先要有想法，也就是灵感。文学家用文字来讲故事，音乐家用音符来传达情感，而我们是用画面来表现故事。

　　接下来我们从小场景入手，感受儿童插画中场景的魅力。

第一步：用速写的形式描绘故事画面。这一步可以多画几个故事，挑选喜欢的画面进行进一步创作。可以用本子和铅笔进行速写，不一定非要用数码产品。灵感的积累和素材库的建立对于创作场景尤为重要。

第二步：对于用纸笔绘制的速写线稿，可以通过扫描或拍照将其导入 Photoshop 或者 Procreate 软件，进行再次细化。在绘制过程中可进行二次创作，完善画面角色。

第三步：铺色。铺色时，要注意画面的色调。如将这个作品定为暖色调，就要搭配冷色点缀，让画面色彩更加丰富。铺色完成后可眯眼观察，或缩小画面进行观察。如观察到某一色块尤为突出，就要调整一下，将色块融入整体。

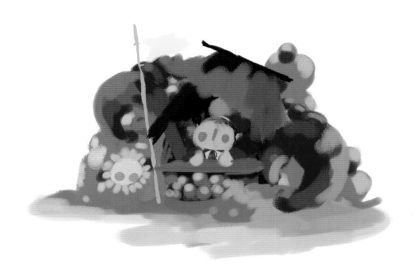

第四步：刻画细节。将铺色明显的色块的底色通过粉质质感的画笔自然过渡。

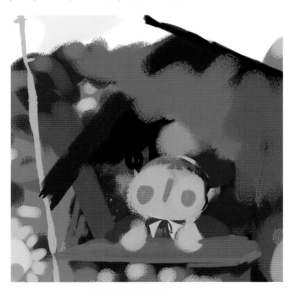

底色自然过渡前

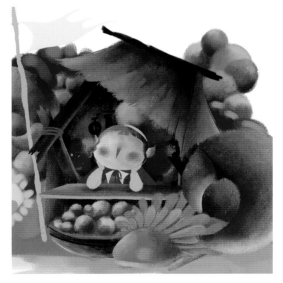

底色自然过渡后

第五步：通过线条画笔增加画面肌理。

注意：头发发丝和屋顶要按照线条走势绘制。

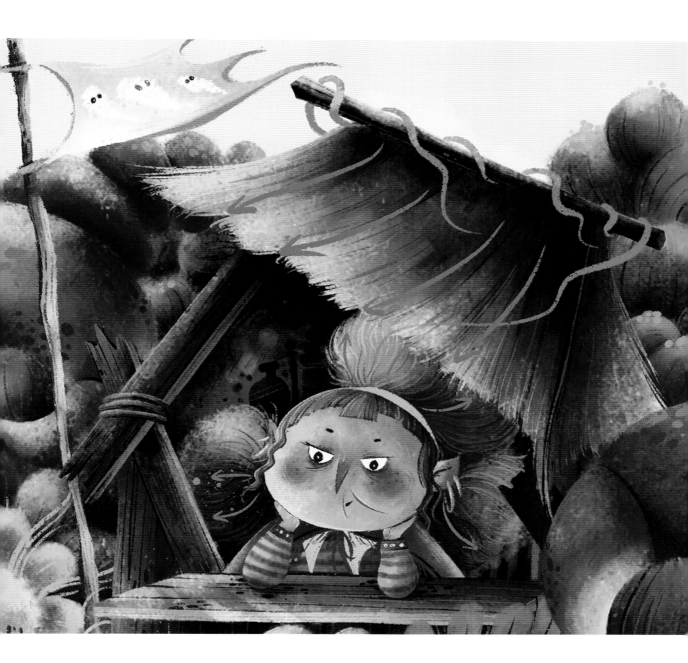

第六步：在画面中的每一个物体绘制完成后，填充一个背景色，让画面更加完整。

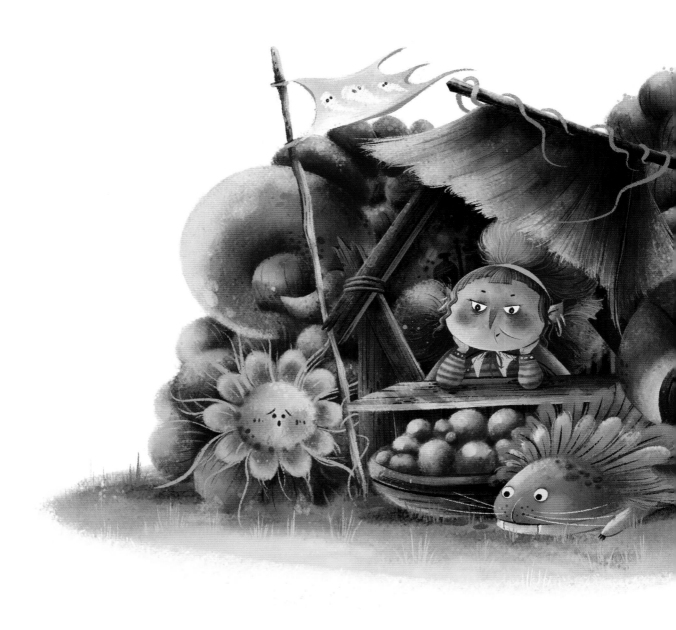

感受完小场景，接下来进入大场景的创作思路。

大场景和小场景的区别其实就是画面中元素的多少。小场景作品中的元素相对较少，因此不需要有太多的构图理论来支撑。但当画面中的元素比较多时，就需要利用构图理论将众多元素有序地组织起来。

如何对场景进行构图？

1. 黄金分割点

在绘制场景前，要先了解构图技巧。构图其实就是布局，当画面不再是单体、内容开始多起来时，就要考虑怎样才可以把较多的内容组织到一个画面空间里，形成协调、美观的画面。构图是否合理，对一个画面的好坏起着至关重要的作用。

一个场景作品，要考虑画面的视觉中心点，也就是画面的重点，它是画面最精彩的部分，要放在最关键的地方，也就是黄金分割点的位置。在数学的概念里，黄金分割点有明确的比例，而用在绘画上，它可以给人以美的感受。将画面中最想表达的内容放在任意一个黄金分割点上都是可以的，这个点并不需要按照数学概念计算精确的位置，目测大致找到中部稍微偏移一点的位置即可。

红色圈住的即为黄金分割点

确定画面的视觉中心点后，还要考虑画面的疏密。当作品中的内容非常多的时候，不要将整个画面全部铺满，适当的疏密对比可以让画面更加富有节奏感。

　　注意：在一个画面中角色比较多的情况下，也可以选择多个视觉中心点。

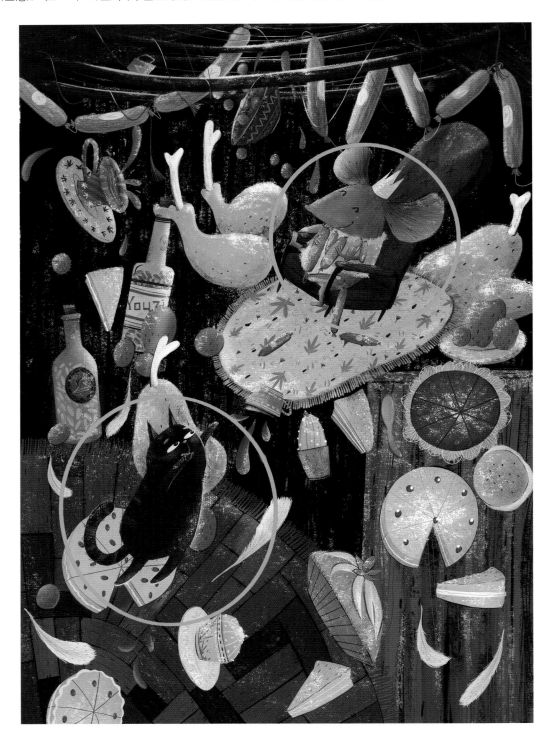

2. 常见的构图方式

常见的构图方式包括四种，分别是对称式构图、中心环绕式构图、S形构图和三角形构图。

1）对称式构图

对称式构图是指画面中中心轴左右或上下的内容均等，形成一种对称的画面效果。这种构图具有平衡、稳定、相互呼应的特点。

注意：画面中上下或左右均等并非指一模一样的复制，它可以是不同的内容，只是将画面形成看似上下或左右稳定的状态即可。绘制场景时要灵活运用对称式构图。

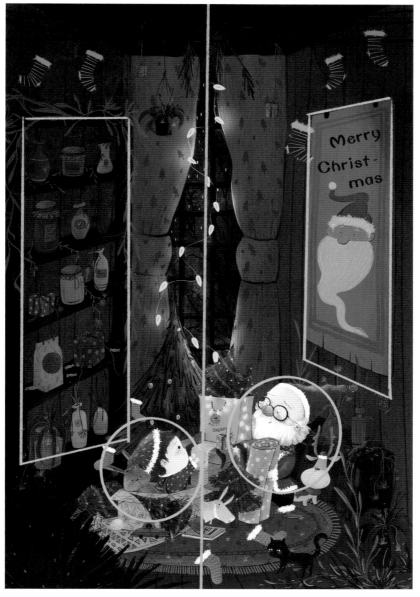

对称式构图

2）中心环绕式构图

中心环绕式构图是指在画面中设置一个中心点，围绕这个点展开布局，形成环绕、包围感的画面形式。

3）S形构图

S形具有流动、延伸出去的视觉效果，其实就是对曲线的运用。当画面中出现河流、道路、铁轨等，将它们和曲线结合起来在画面中出现一种纵深的空间感。另外，对于场景内容的布局，也可采用S形曲线的布局方式，以增加画面的流动性。

4）三角形构图

利用画面中的角色和环境，可以将其组织成三角形构图。三角形构图能产生稳定感，倒置三角形则不稳定，但当画面有特殊需求时，可利用倒三角形的构图来突出紧张感。

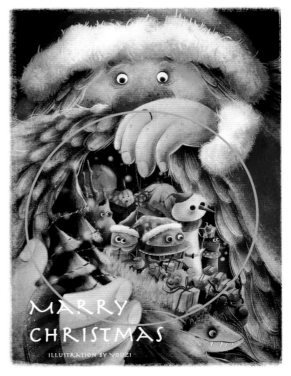

中心环绕式构图

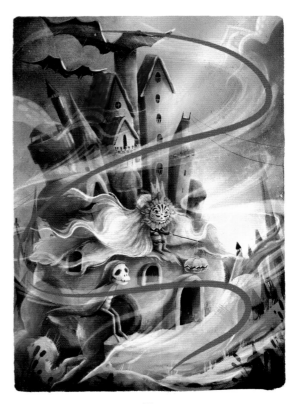

S形构图

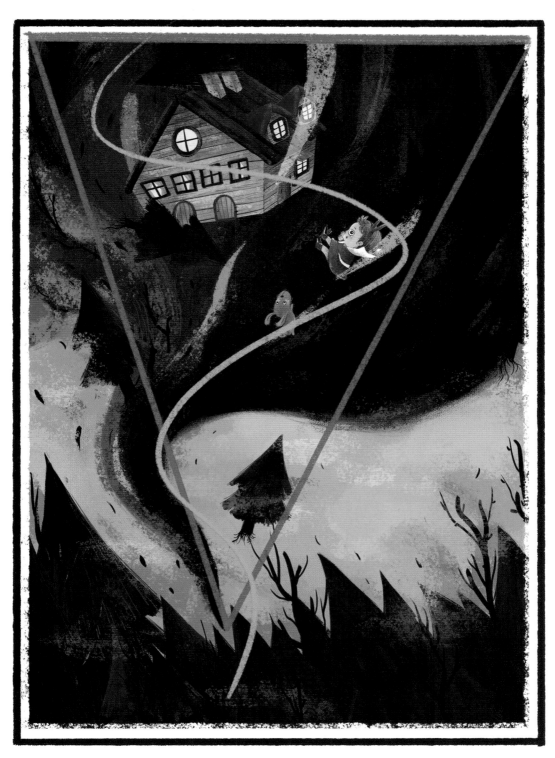

S 形构图和三角形构图

第一步：绘制草图（使用笔刷：铅笔）。在创作一个大场景作品前，首先需要勾勒草图，草图就是将脑海中的想法简单地通过画面来表现。每一个完整的场景作品的创作过程都是先放再收的过程。在绘制草图的过程中，注意要放开手去画，想象自己在写连笔字时的状态，将思绪打开，通过速写的方式快速、简单地表现故事画面。

第二步：绘制完整线稿（使用笔刷：铅笔）。草图完成后，进一步细化线稿，确定视觉中心点，将画面中最精彩的部分放在黄金分割点上，并对角色、物体、环境进行细致刻画，最终确定画面。

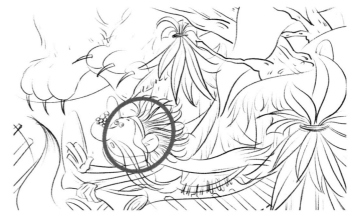

确定视觉中心点

第三步：铺色稿（使用笔刷：铺色笔刷）。线稿确定后，开始铺色，铺色之前要确定画面的色调。色调统一且重点突出是整个绘制过程中始终需要考虑的一点。将这个画面的色调定为绿色，为把握好整体氛围，大量运用绿色基调，多使用绿色的近似色，同时点缀互补色，让画面色彩丰富且统一。

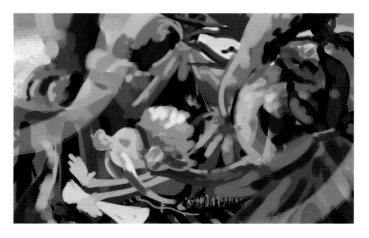

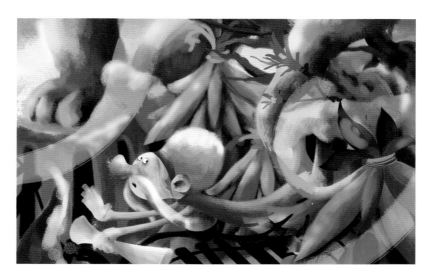

第四步：开始刻画（使用笔刷：柚子新粉笔）。细节刻画就是一个"收"的过程。这一步可整体将铺色的色块的颜色通过粉笔融合，自然地过渡到一起。

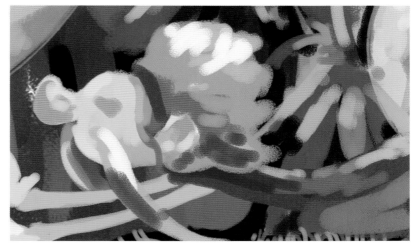

铺色笔色块明显

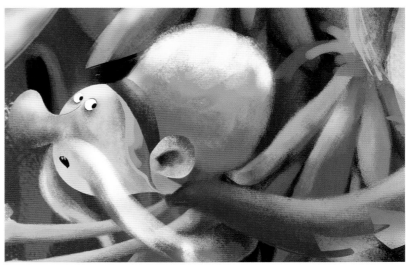

用粉笔笔刷融合后色彩过渡自然

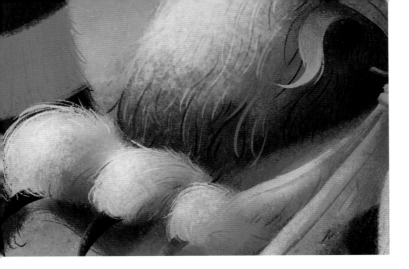

用粉笔笔刷将色彩融合后，需要用细节画笔继续刻画，如线条的肌理、头发的发丝、色块的勾边，都需要用适合细节刻画的笔刷来完成。

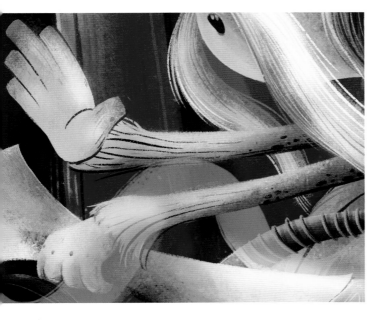

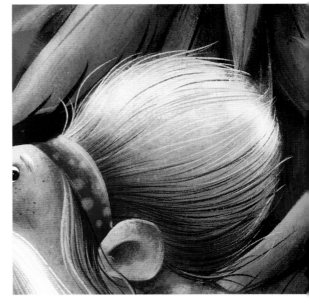

第五步：完成作品。完成画面中角色和物体的刻画后，整体观察，确定最终稿。整体观察时，可将整个画面缩小，或眯眼观察，观察画面整体氛围，可适当做氛围的调整。例如，在这个作品中，对半透明绿色弧线色块的流动方向做了调整，结合人物往前跑的动态，增加画面的动感。

注意：可为绿色透明色块单独创建图层，绘制完成后通过降低透明度来实现；也可使用带有透明属性的笔刷直接绘制。

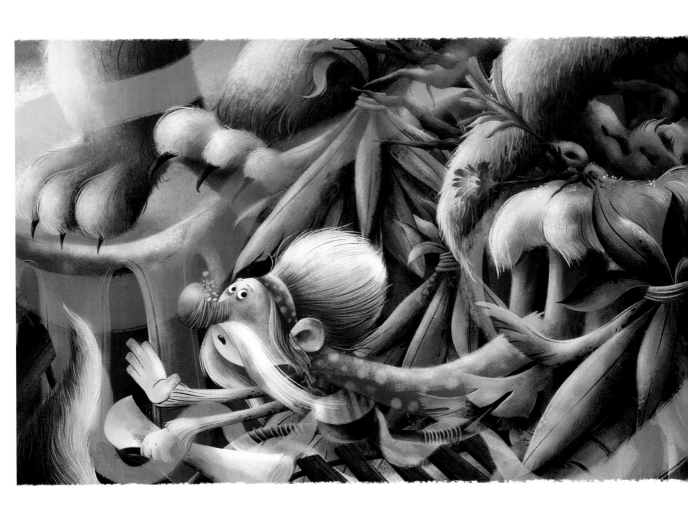

在创作大场景作品时，经常会因为想象力不够而画不出有趣的童话作品。因此，平时除了要多画速写积累灵感，还要多观察周边事物。

经常有人问起：儿童插画是不是就是儿童画的画？其实并不是，但它们也有联系。儿童画的画色彩单纯、明快、鲜艳，形象鲜明、特征突出。尤其儿童在绘画时有时会产生一系列的画面故事，而这个故事正是儿童插画师可以进行再塑造的故事。因此，作为儿童插画师，平时要虚心多向小朋友请教，多和小朋友交流。

下面这个作品的灵感来源就是我四岁女儿的恐龙作品。

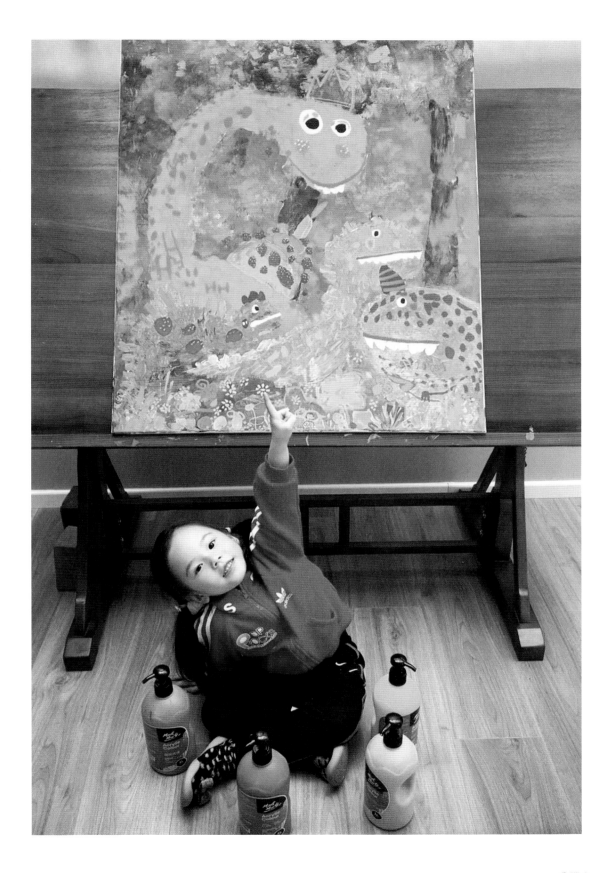

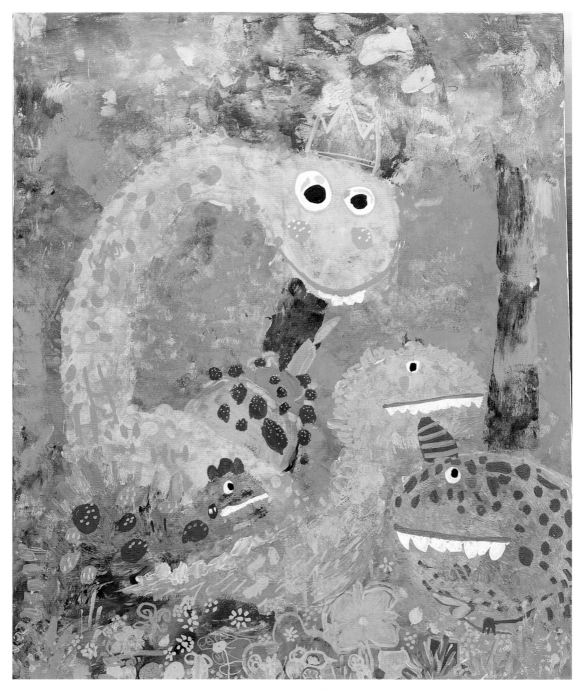

《恐龙》小小柚

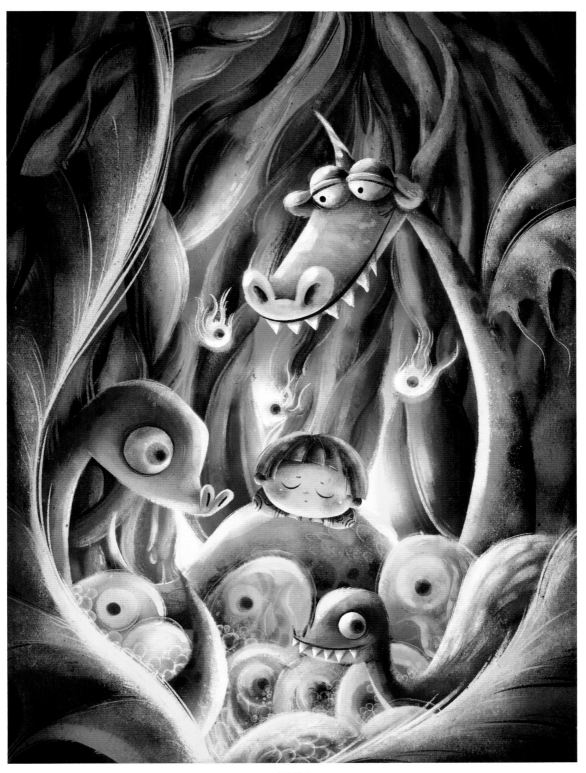

柚子作品

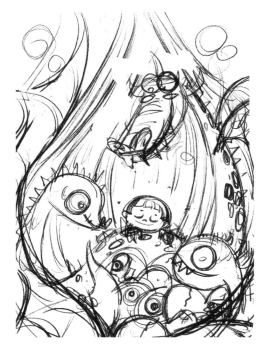

绘制草图

第一步：通过小朋友的作品获得灵感，以恐龙为创作元素，通过环绕式构图，对画面进行重组，对角色进行重新设计，并且在画面中心位置加入了"小小柚"的人物形象和其他（如恐龙蛋、小精灵等）元素。

还是按照"先放再收"的方式轻松勾勒画面，然后仔细调整完整的线稿。

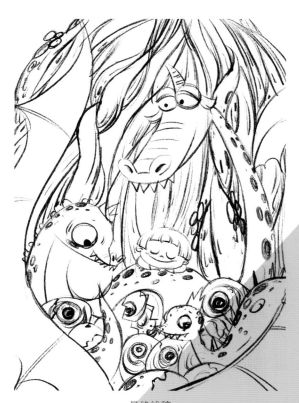

最终线稿

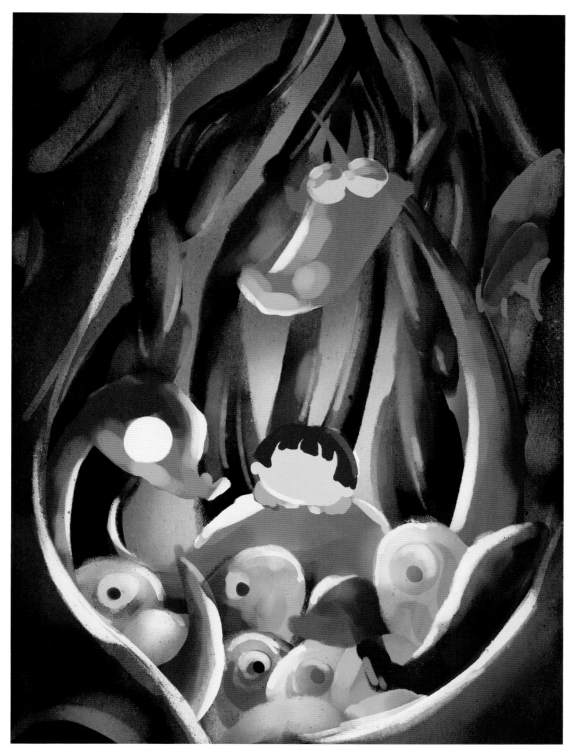

第二步：铺色。色彩对于画面氛围的影响是非常大的，在这个作品中，想要表现一种光照的
神秘氛围，可选择夜晚的暗色调，这样才可以通过强烈的明暗色彩变化制造光感的氛围。

铺色时，在色彩的使用上应多用邻近色，在亮部加入亮黄色以表现光感。

第三步：确定色稿后，从人物角色开始，
逐一进行细节刻画。

 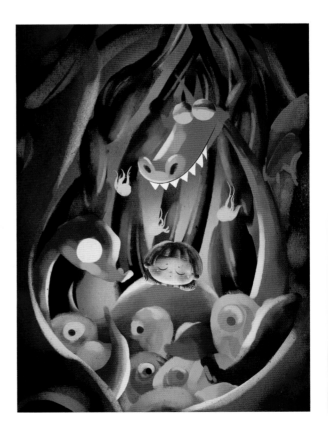

人物角色细节刻画

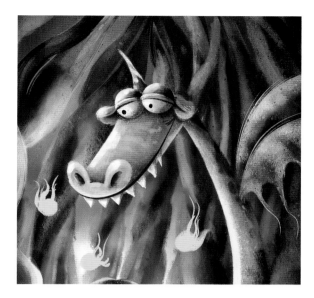

一号恐龙细节刻画

二号恐龙细节刻画

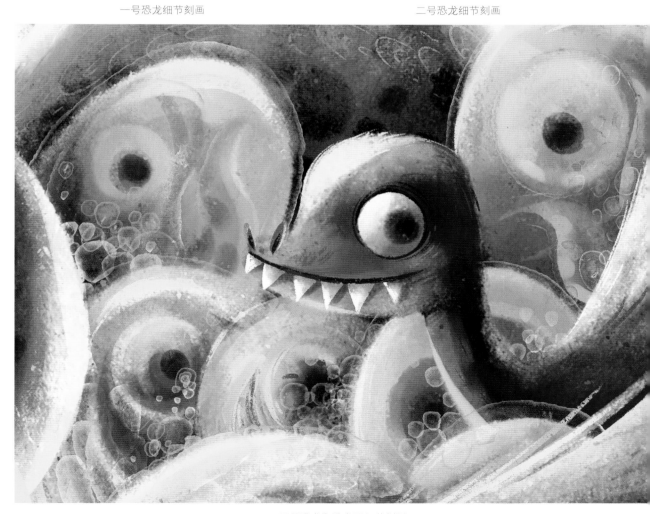

三号恐龙和恐龙蛋细节刻画

注意：对于小精灵身上的蓝色光感，可直接用粉笔画上去，故意画出小精灵的身体部位，营造小精灵的神秘光感。

注意：在恐龙蛋的上面新建一个图层，画出恐龙蛋被神秘五彩光影包裹的感觉，同时可以表现恐龙蛋的透明质感。如果透明质感比较弱，也可选择图层，通过降低透明度的方法来实现。

第四步：细节刻画完成后，整体增加光感。新建图层，将图层模式调整为叠加或柔光模式，都可实现图中光感的效果。选择不同的模式，光感会有所不同，可根据画面需要进行选择。

小精灵细节刻画

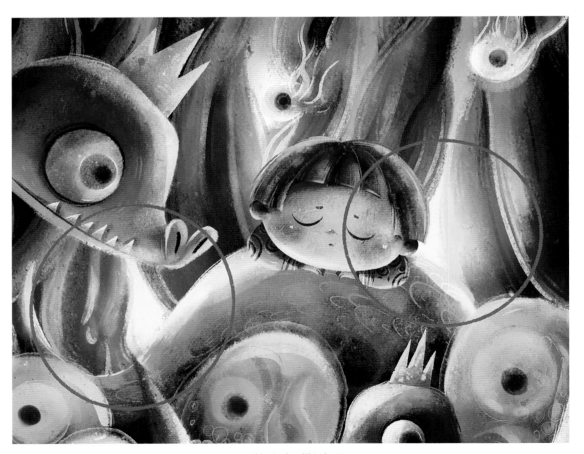

增加光感，烘托氛围

第五步：整体观察，完成作品。

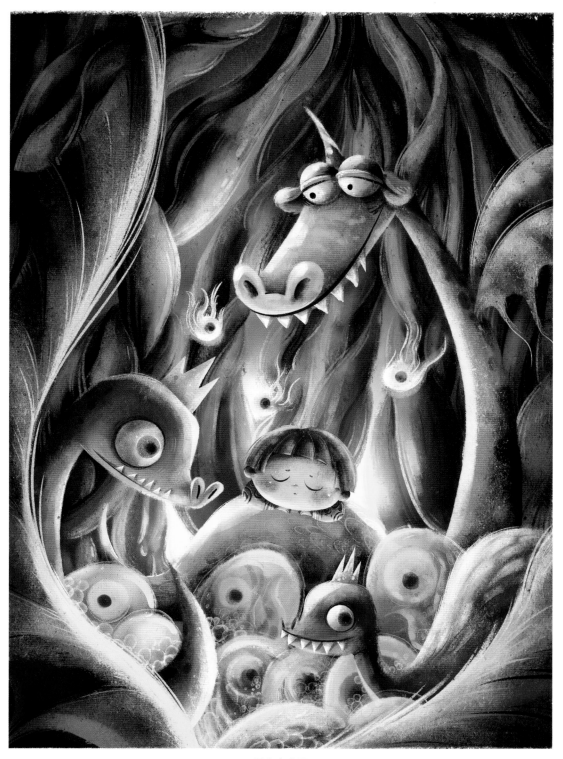

最终完成图

第 7 章　临　摹

可扫码领取线稿、色卡和完整电子图。

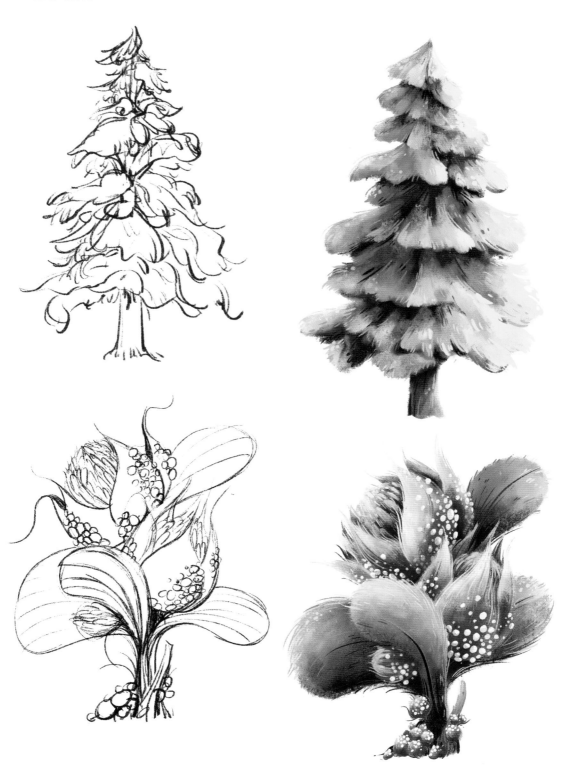

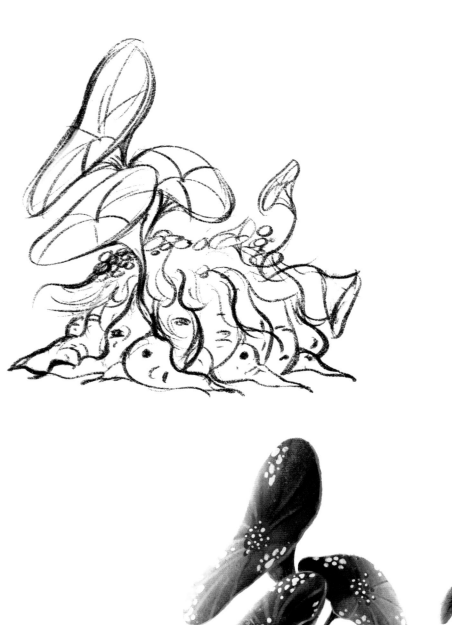

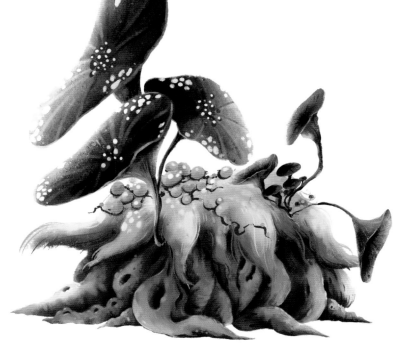

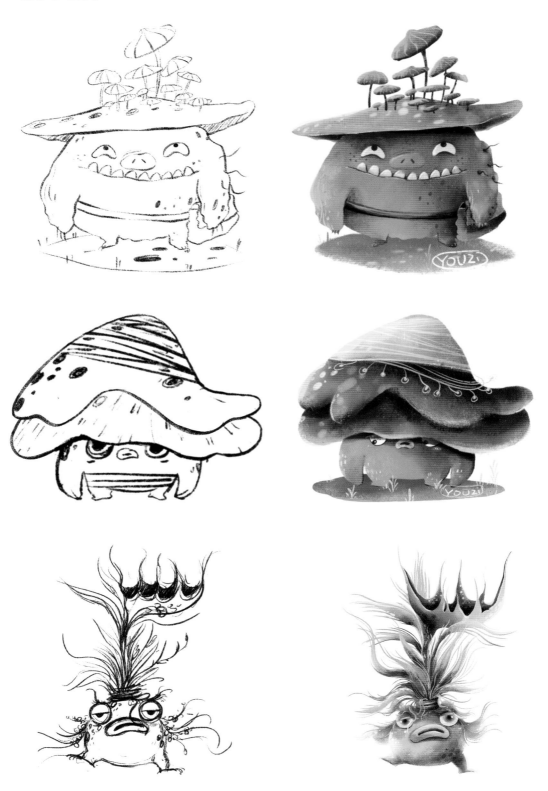

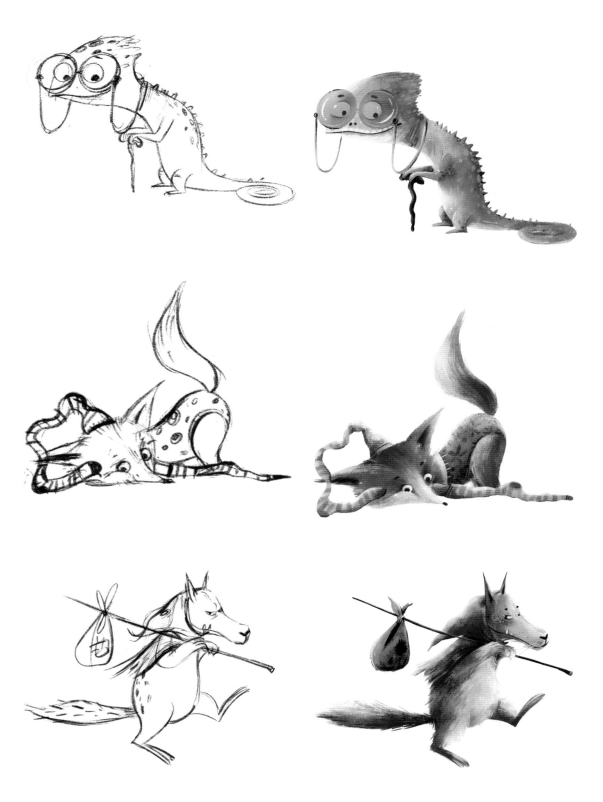

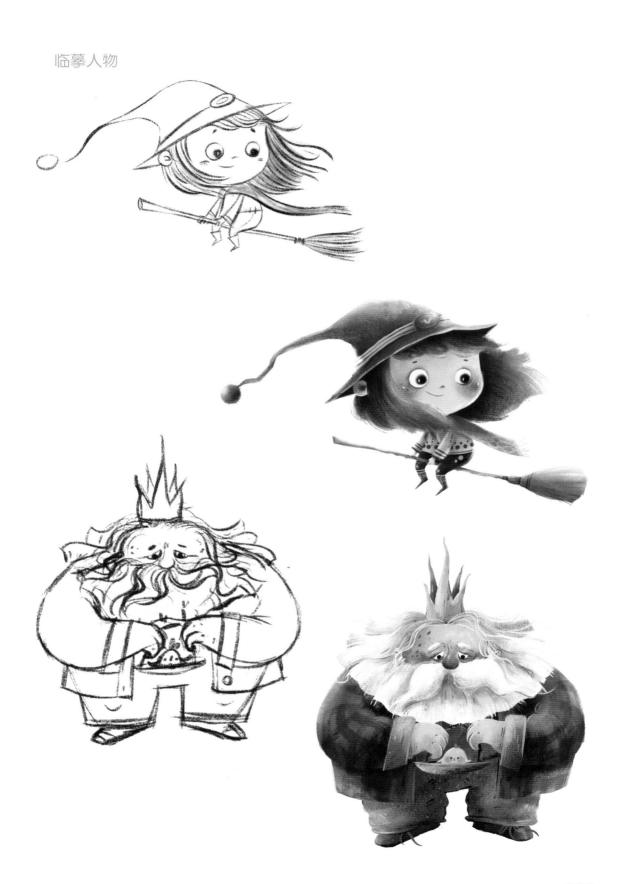

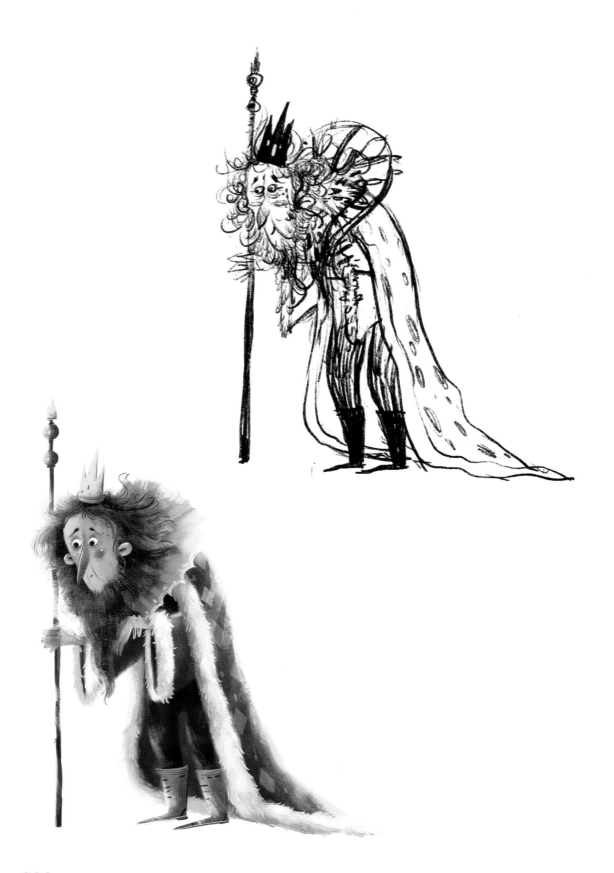

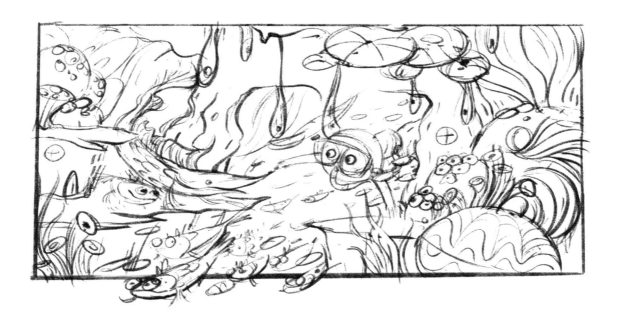

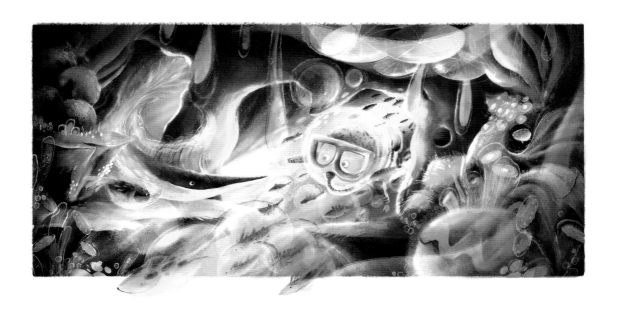

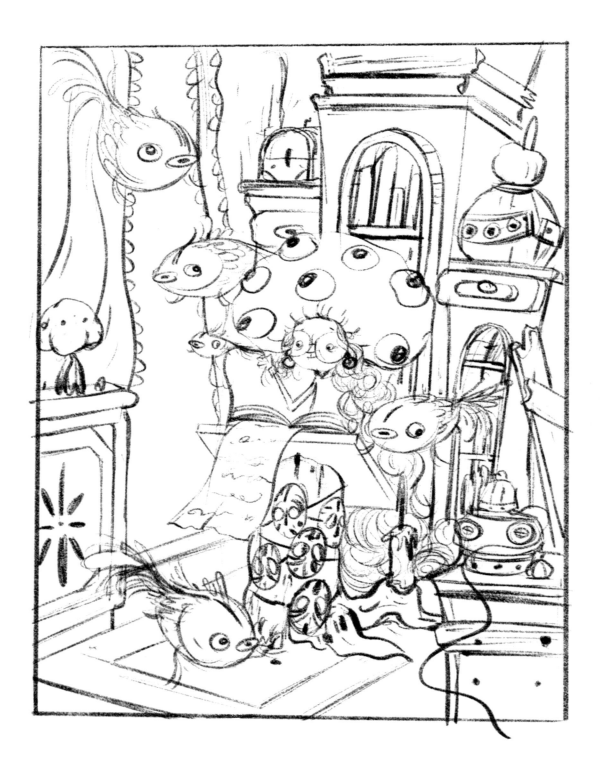

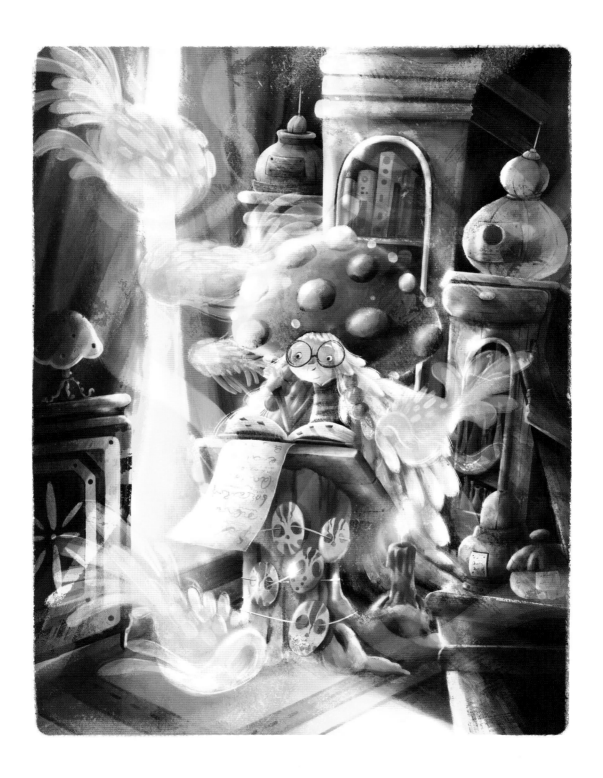

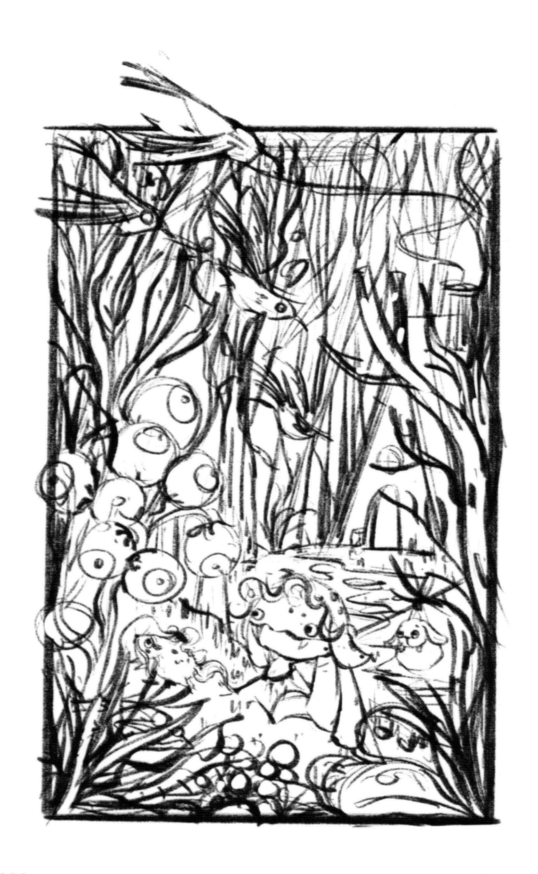

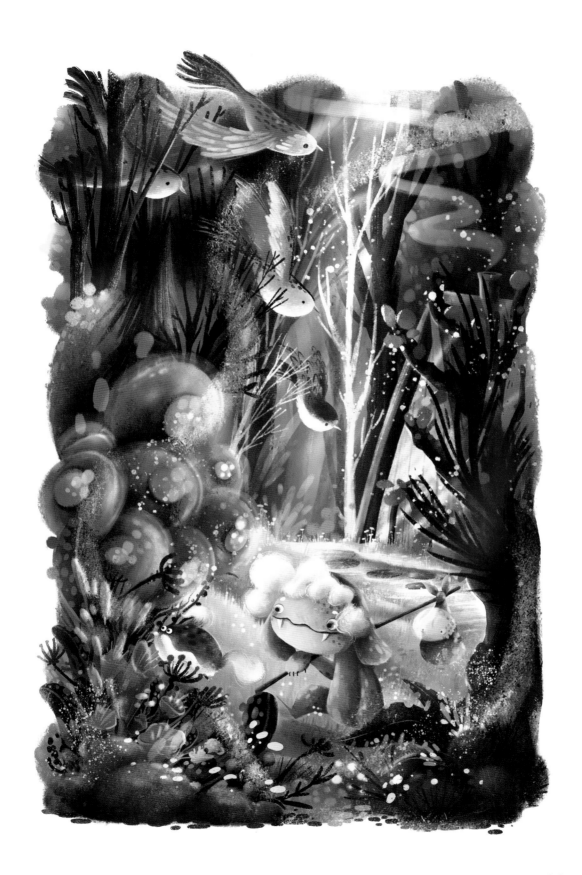

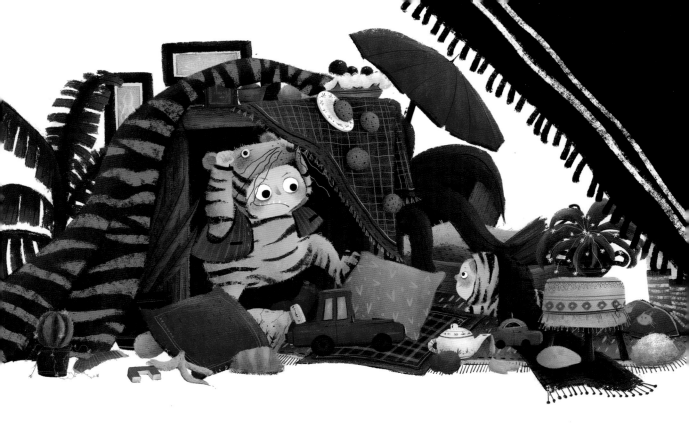

第 8 章　关于灵感

　　灵感对艺术家而言是极可贵的，因为灵感往往是一件优秀作品的开端，没有好的灵感，只靠技法的堆叠，很难创作出引人入胜的艺术作品。但灵感不是玄学，许多人总是把灵感与"天赋"画等号，其实不然。朱光潜在《谈美》中提道："灵感是潜意识中的工作在意识中的收获，它虽是突如其来，却不是毫无准备。"由此可见，这种"潜意识"并非凭空而来，而是需要长期滋养的。"灵光乍现"只是表象，而长期的训练和积累才是内在过程。

对于儿童插画而言，创作灵感的训练和积累一般分为动手和动脑两方面。一方面，长时间、高频率地进行创作和绘画练习，从而产生创作惯性，熟能生巧，技法的熟练会帮助我们更易于捕捉灵感。另一方面，要善于在生活的点滴中寻找细微事物的闪光点，保持一颗好奇心。插画是一门综合性的艺术，与许多艺术形式有着千丝万缕的关系，如文学、设计、电影等。想要在插画创作中迸发灵感，多读多看是必不可少的。

问题的关键是，怎样留住一闪而过的灵感，并且如何才能有效地将其记录储存呢？

那就要建立一个属于自己的"灵感库"。灵感库有许多种，不同的插画师记录灵感的方式也不尽相同。许多人会将所见的有趣素材分类整理，如网上浏览看到的优秀作品、生活中的照片、电影截图、一段有趣的文字等。这些工作我也常做，但如此搜集的"素材"，大部分时间会静静地躺在手机相册或硬盘里，效果不尽如人意。对此，我的解决办法是——"画插画速写"。俗话说"好记性不如烂笔头"，将日常的所见所想第一时间以速写的方式记录下来，不仅可以及时、准确"储存"那些难以捕捉的灵感，还锻炼了绘画技巧。

 这种记录式的插画速写训练的形式及内容都很自由，可以是一个单体人物或动物、一个小物件、一团抽象的线条，也可以是一张完整的场景小稿。而将所见所感以最直接、单一的形式转换到纸张之上这一过程，既保留了作者脑中灵感的核心要素，又在落笔时进行了从灵感到画面的转化训练，可谓一举两得。

 当这些速写积攒到一定数量时，你会发现，灵感不再是难以捕捉的那一瞬间，而是可放在眼前任你挑选的。我近年的大场景创作，几乎都能在速写本中找到当初的"概念稿"，这些速写本就是我的创作宝库。与此同时，绘画技巧和造型能力也会随之提高。因此，手和脑的有机结合才是打开"素材库"的真正密匙。

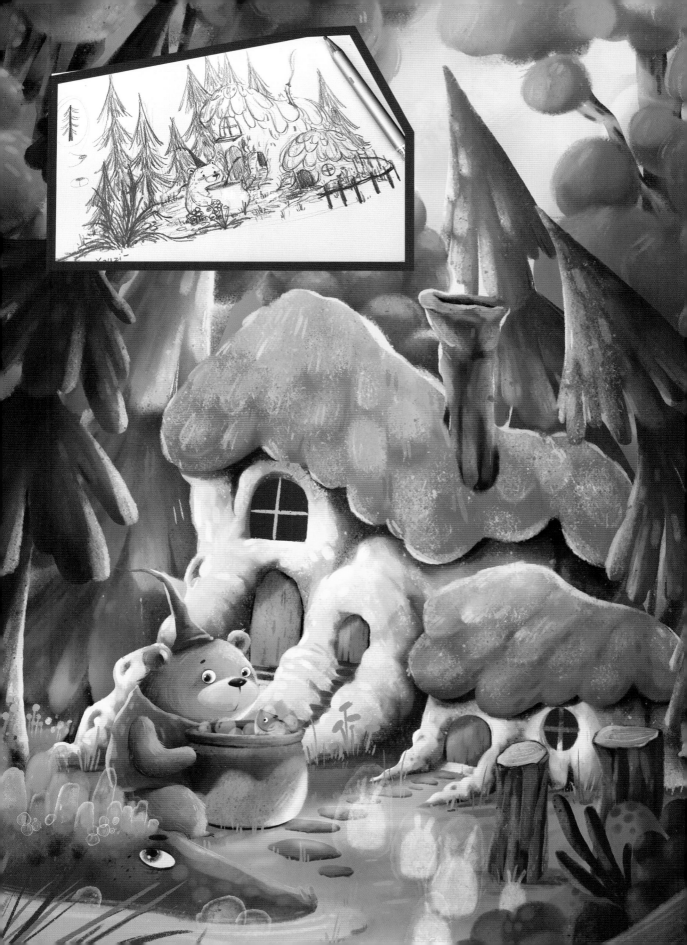

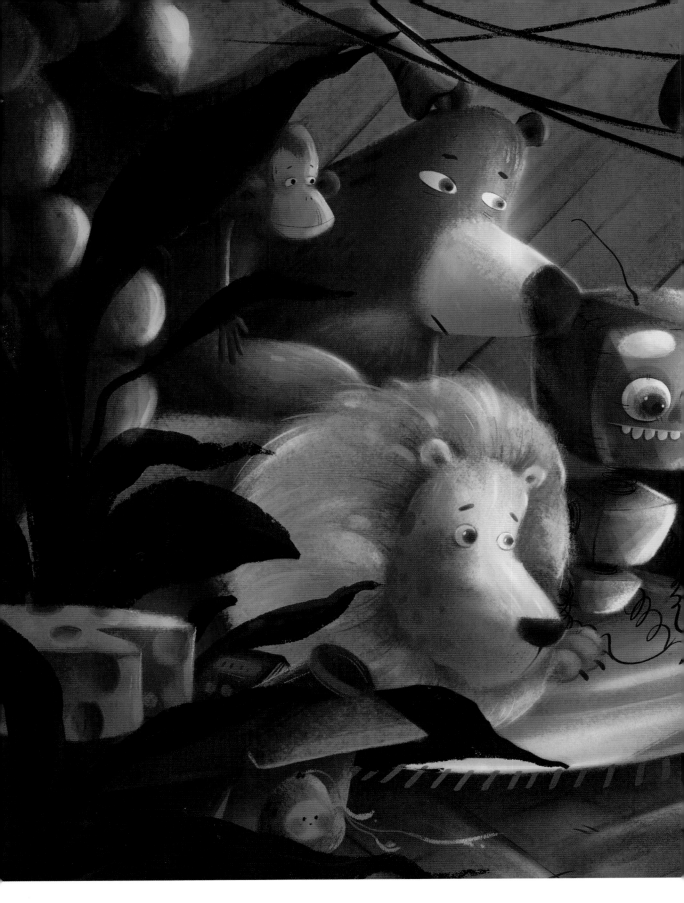

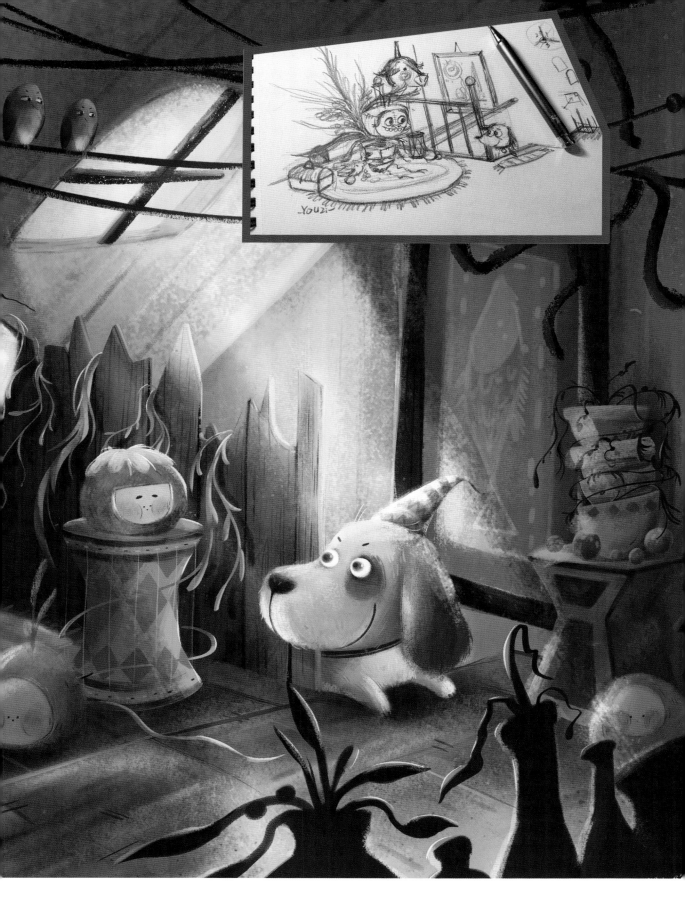

第9章 作品欣赏

儿童

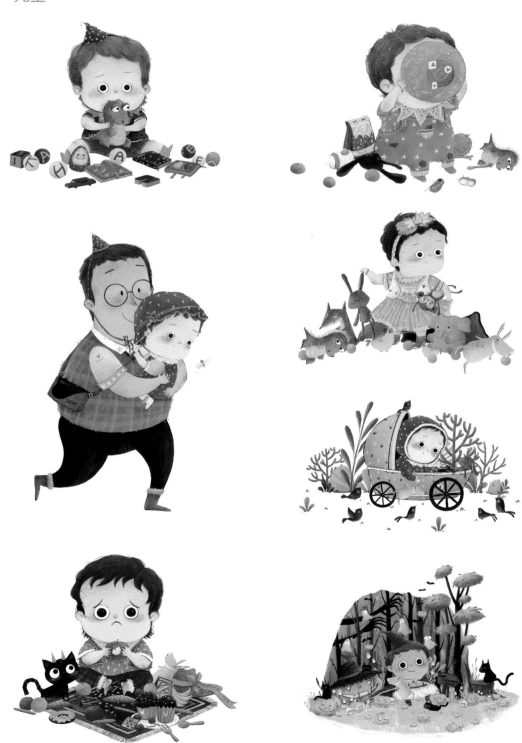

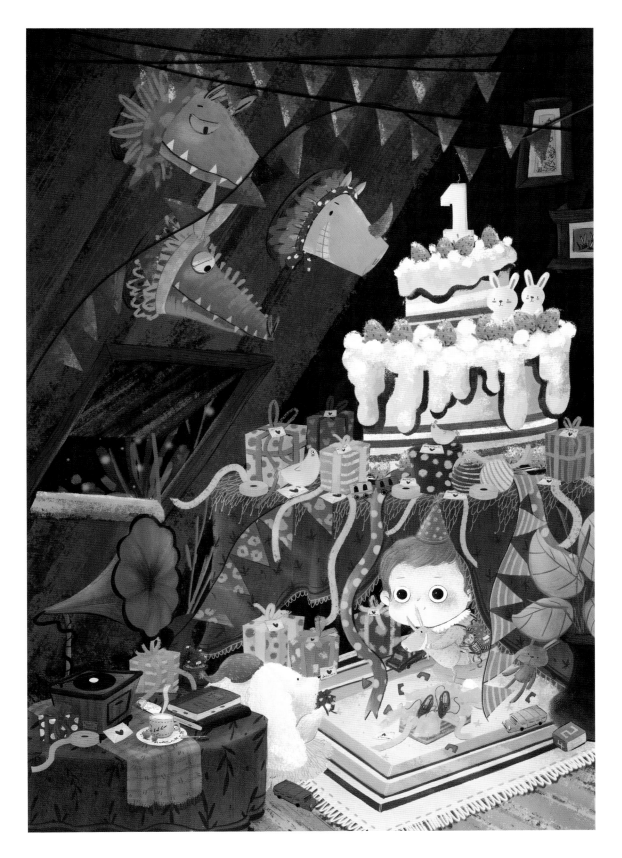

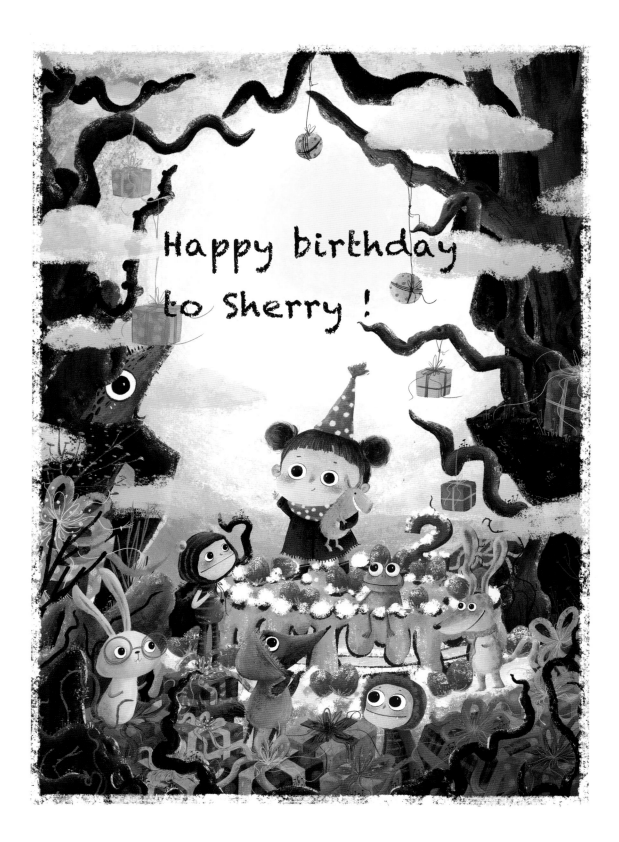

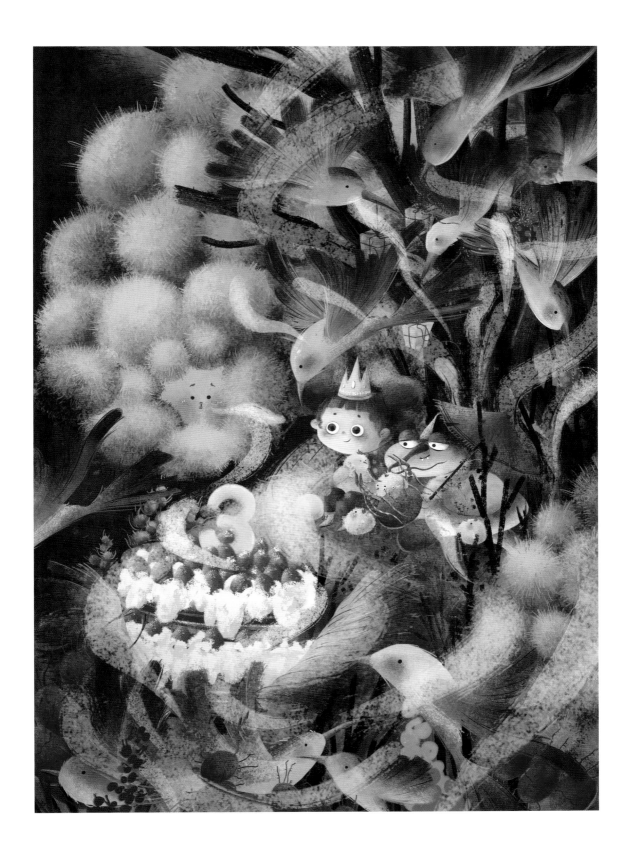

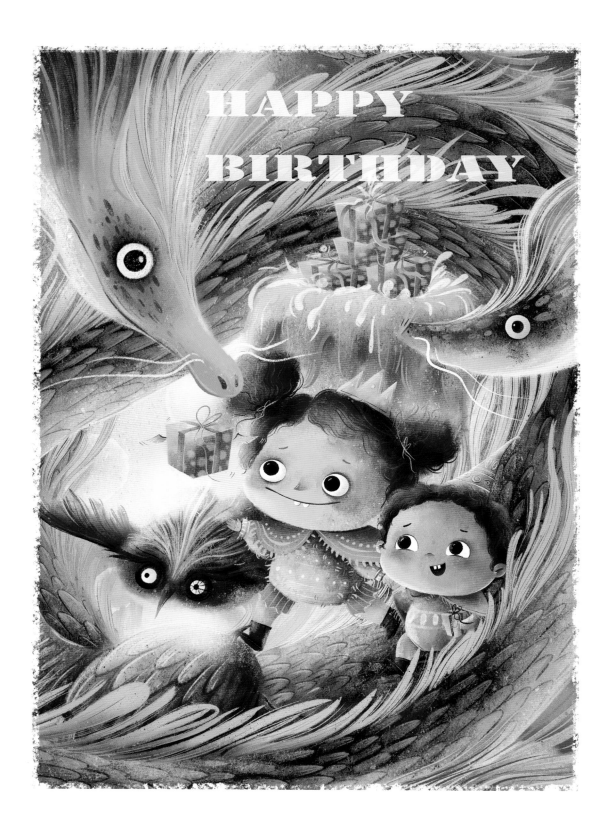

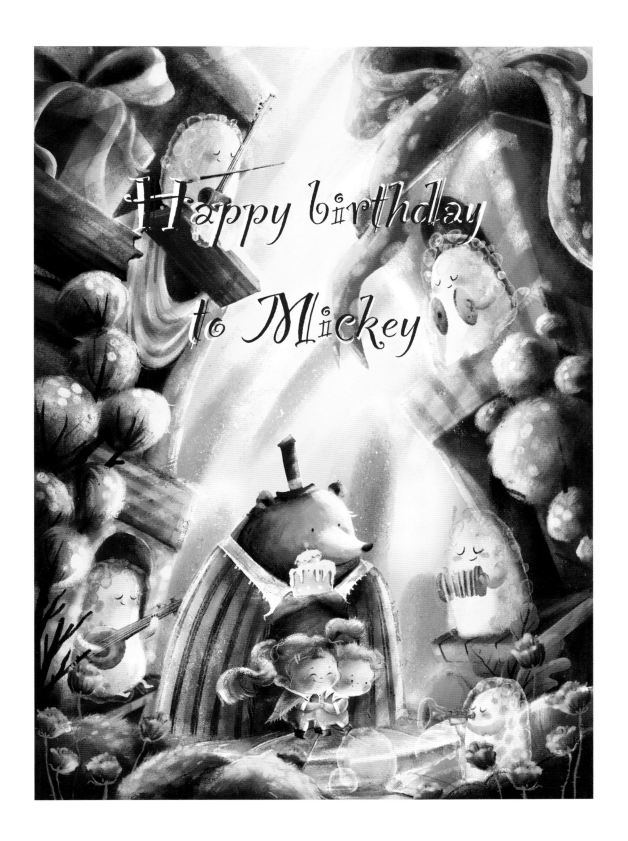

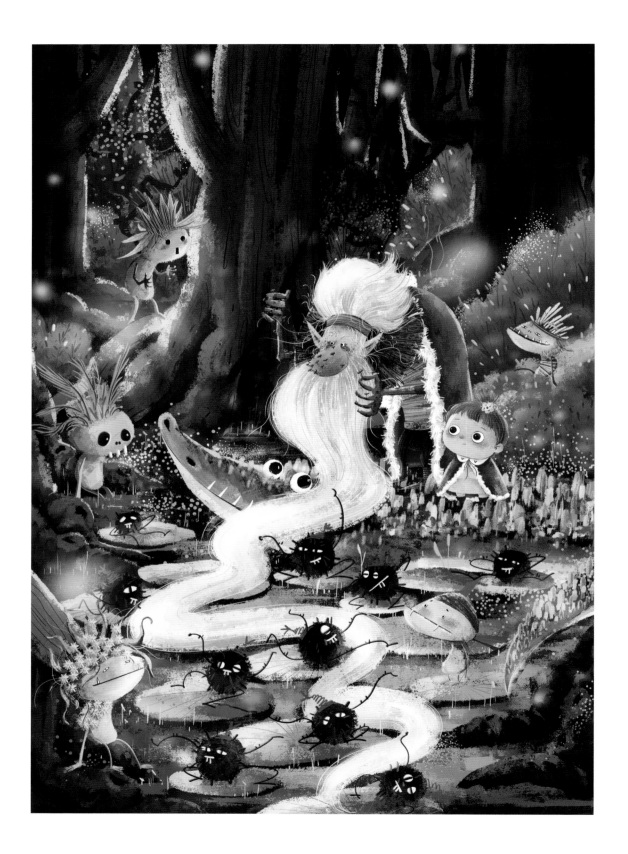

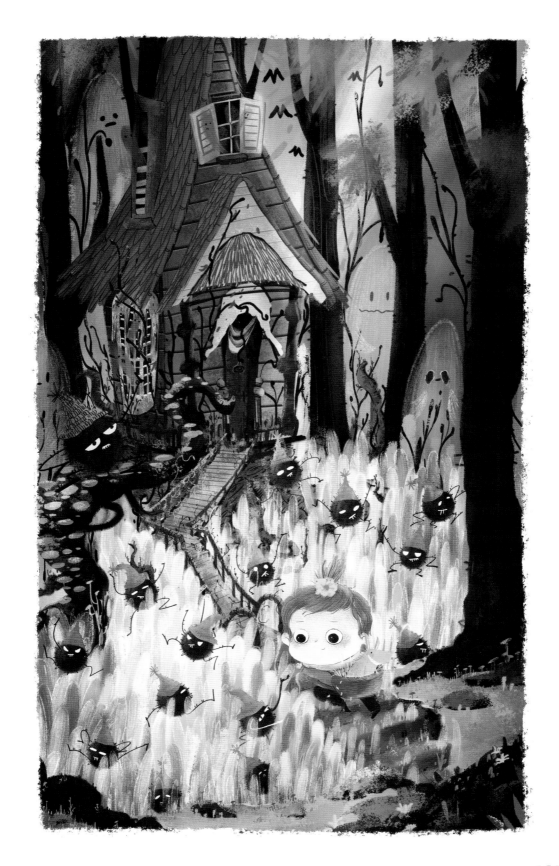

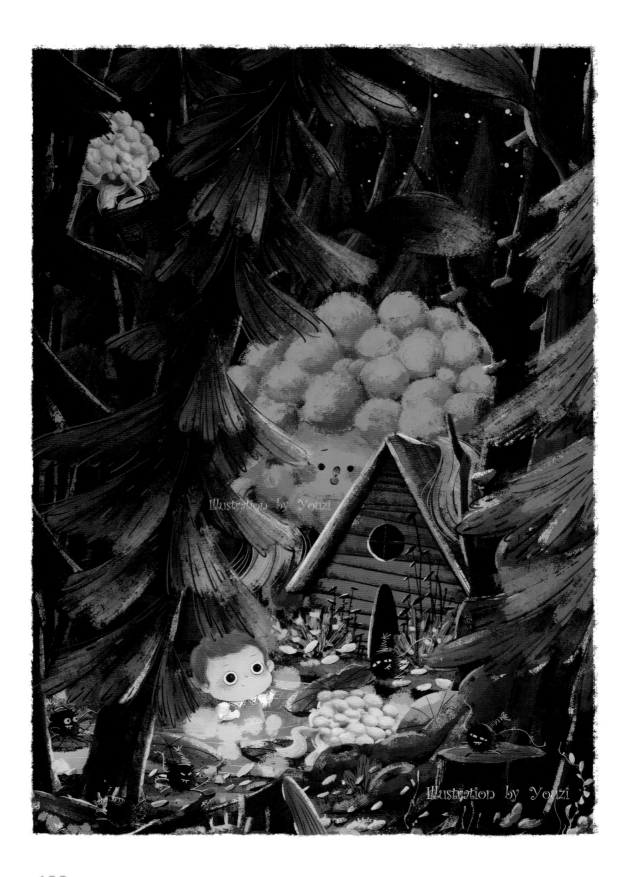

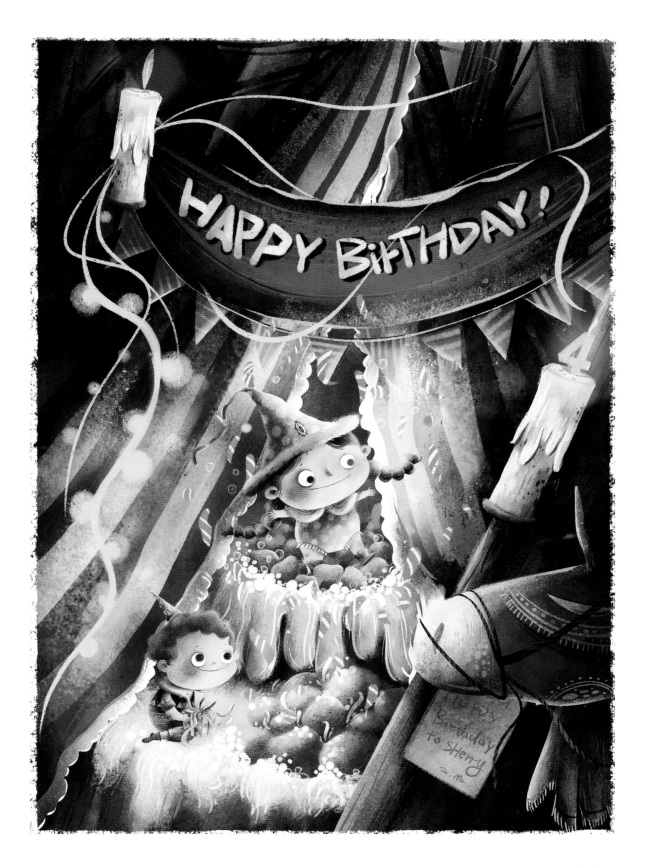

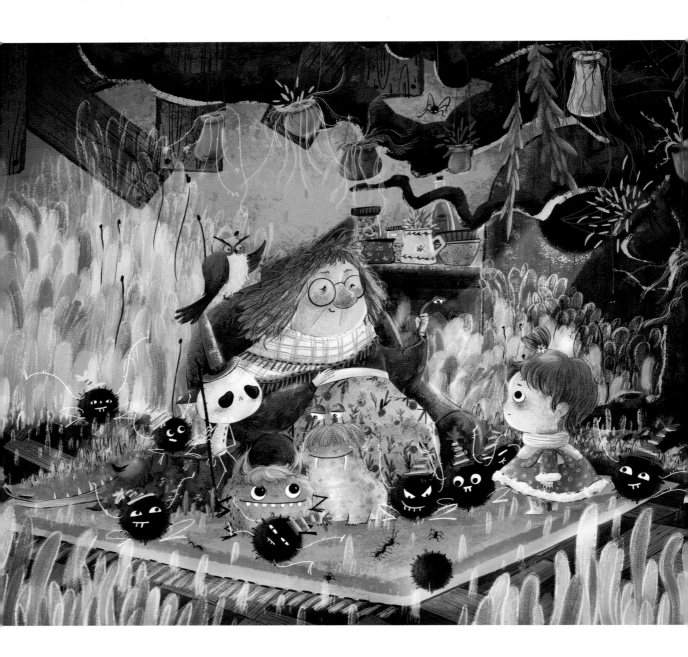

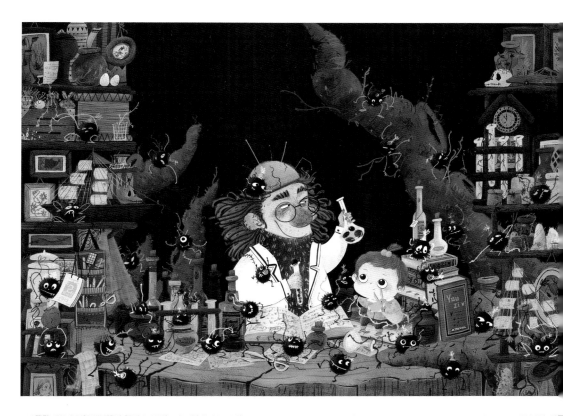
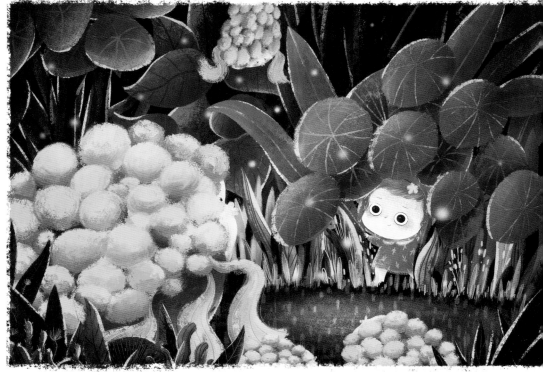

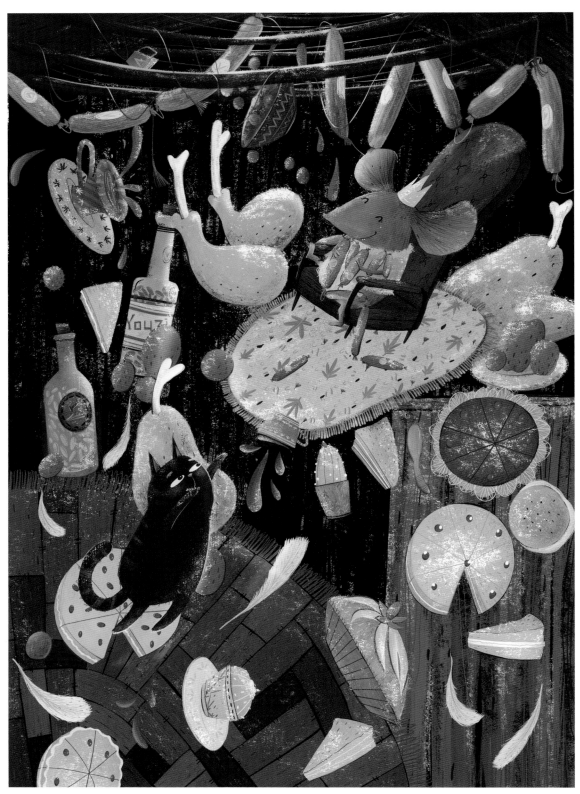

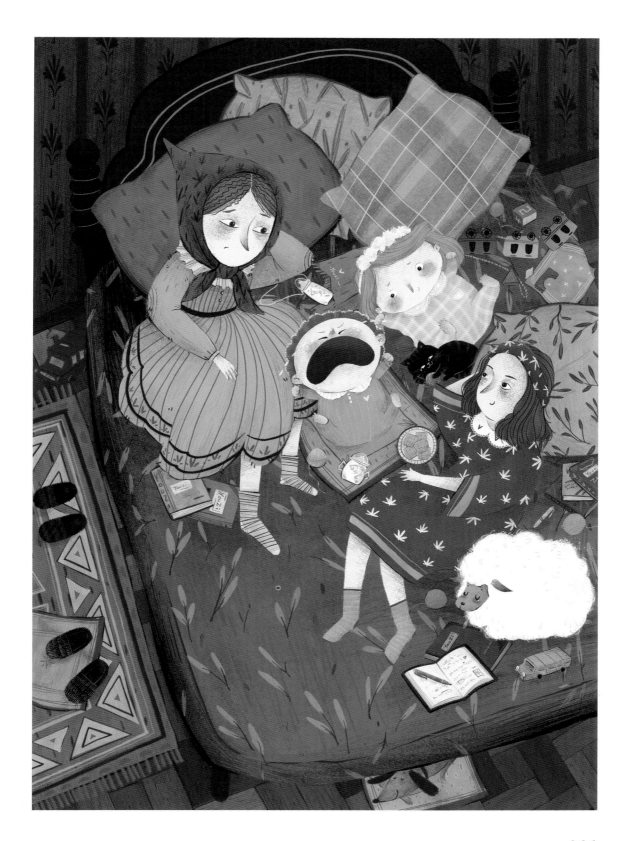

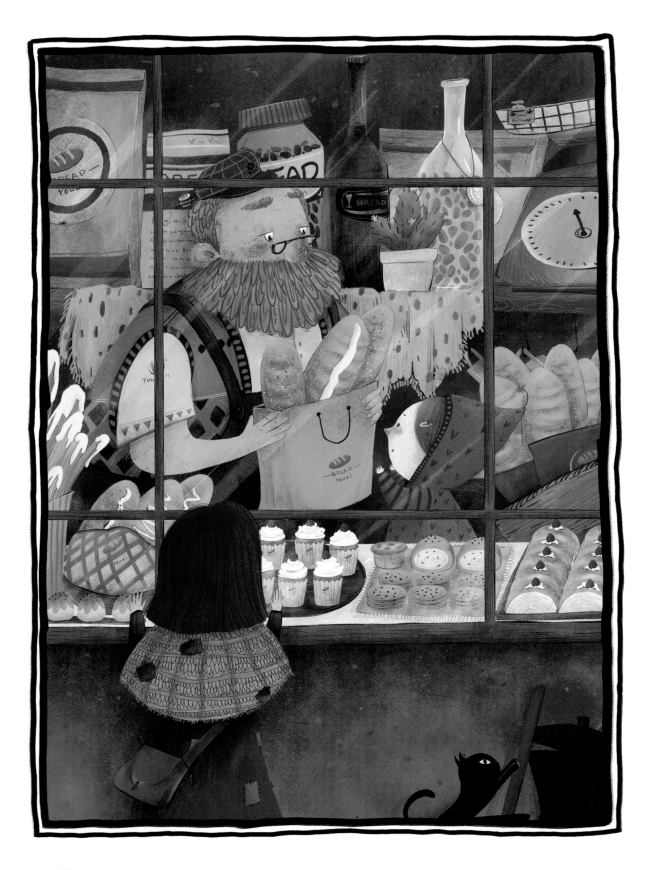

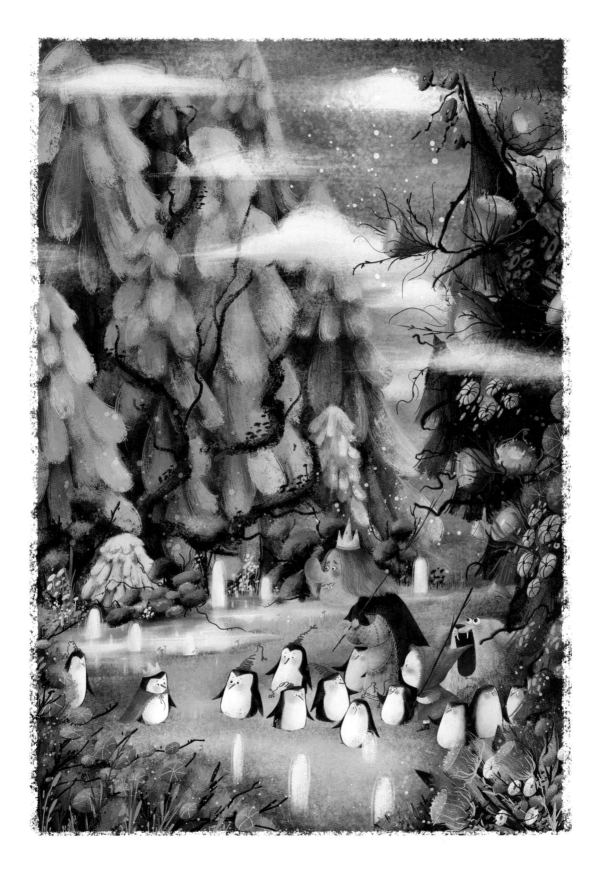

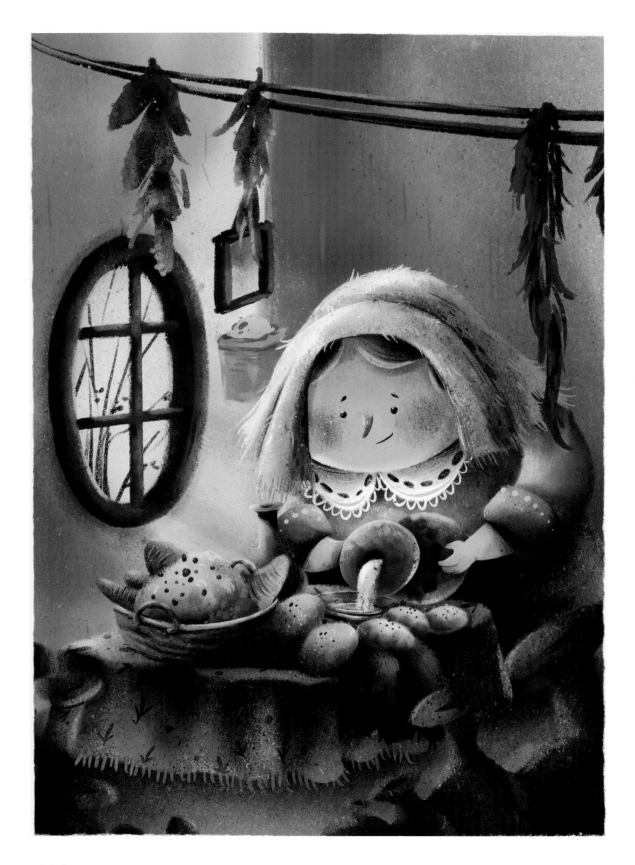

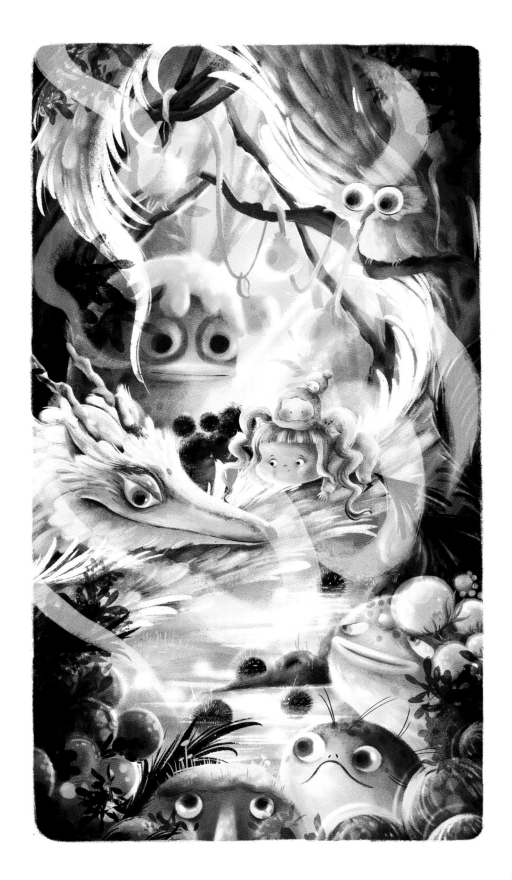

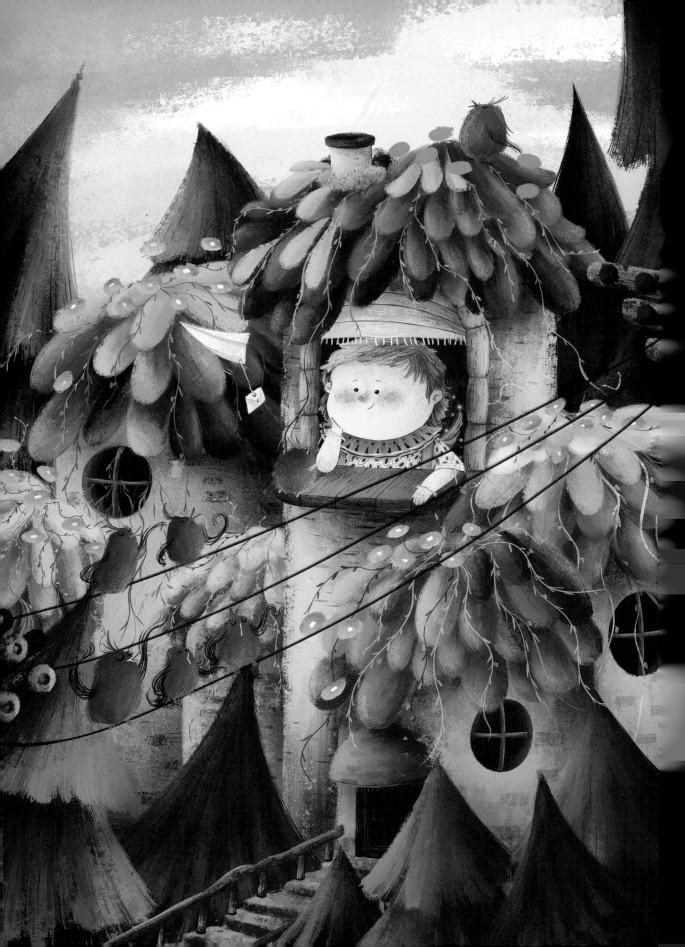

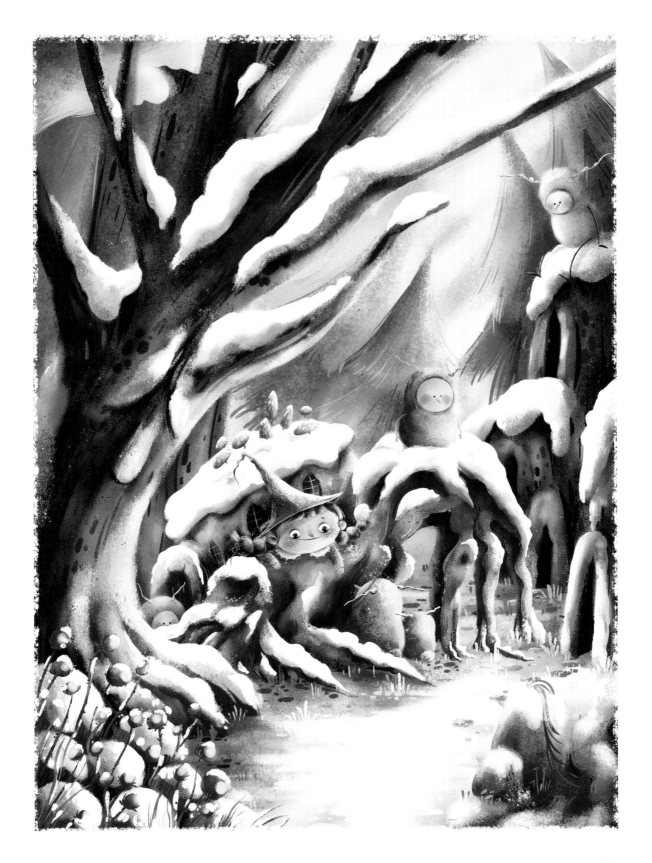

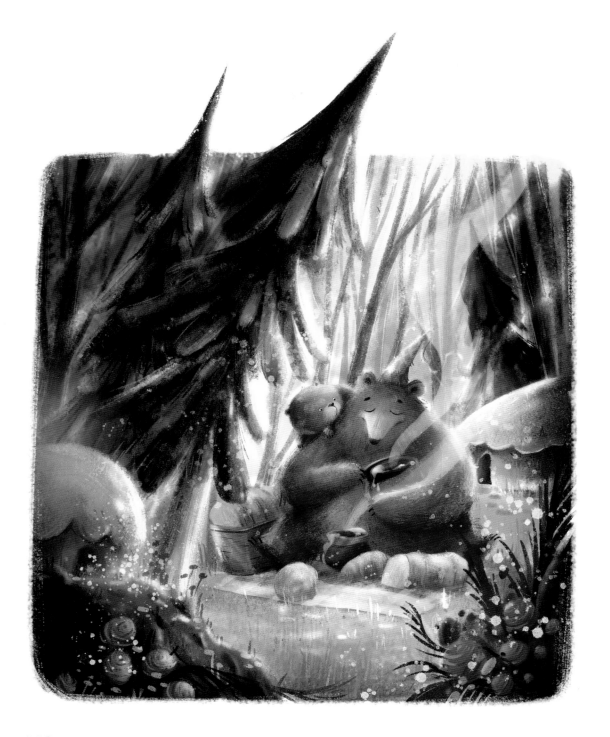

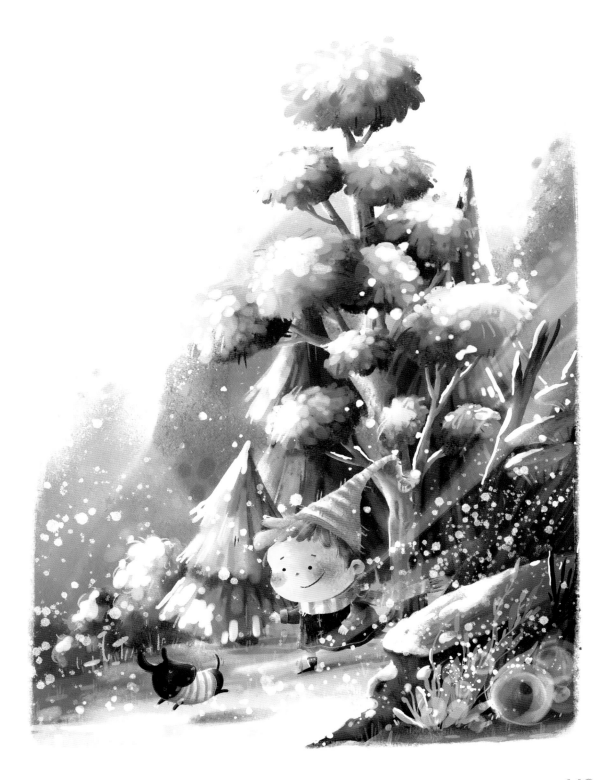

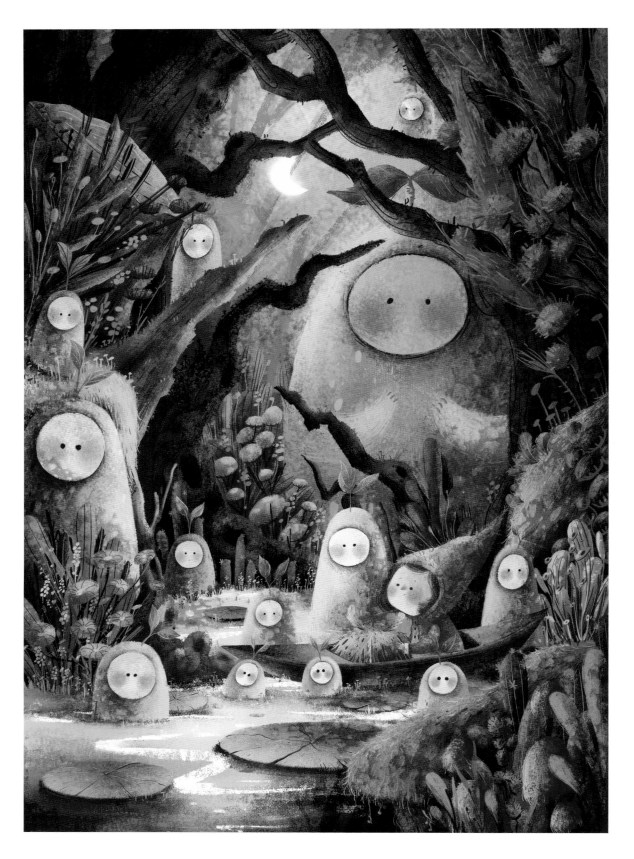

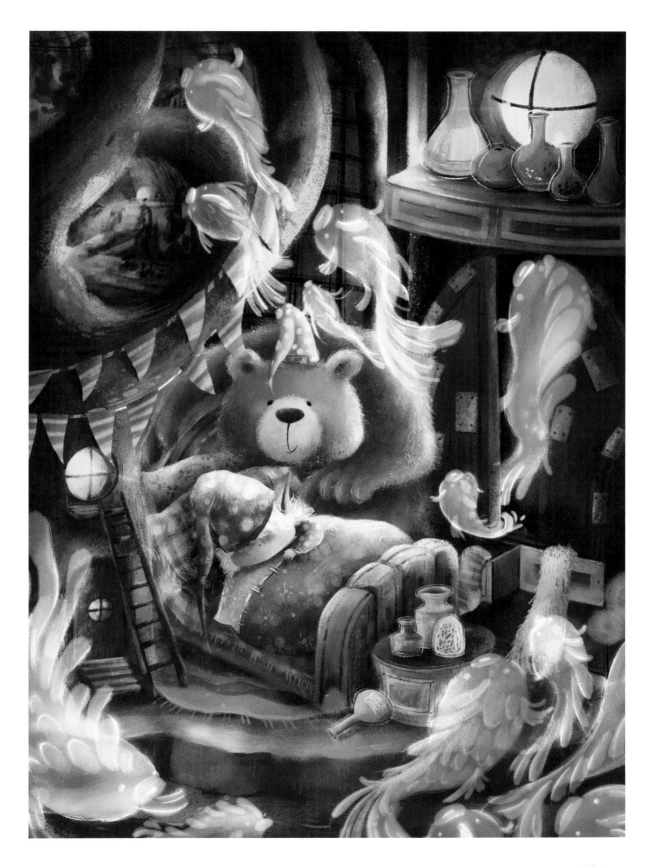

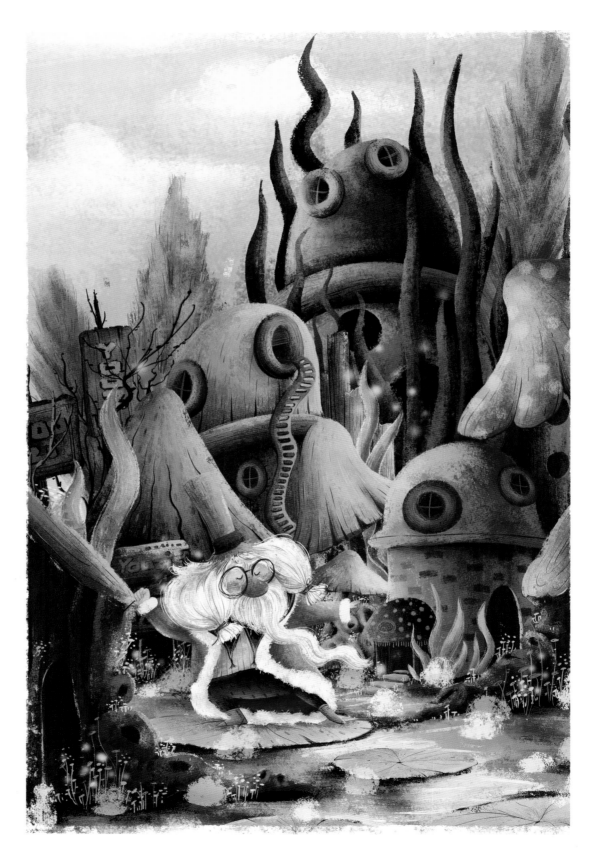

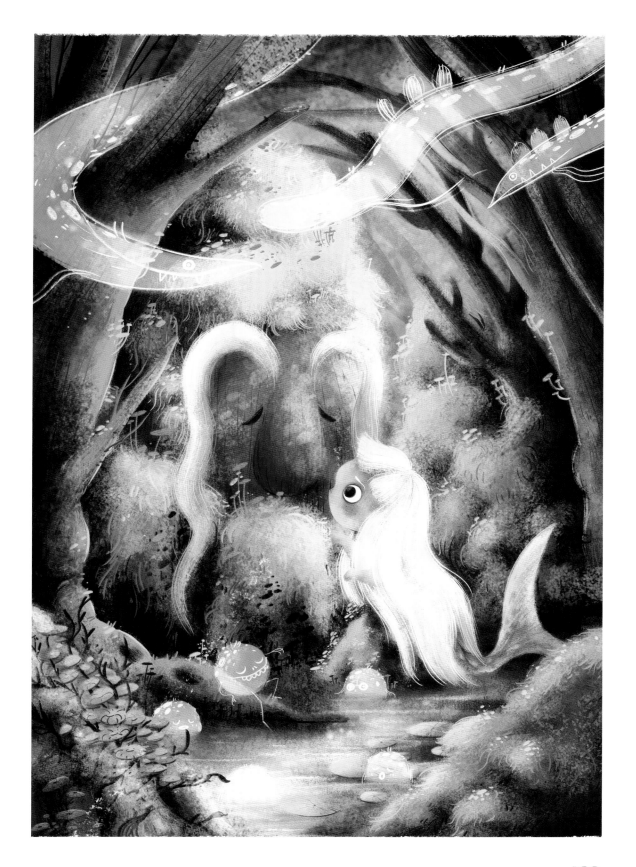

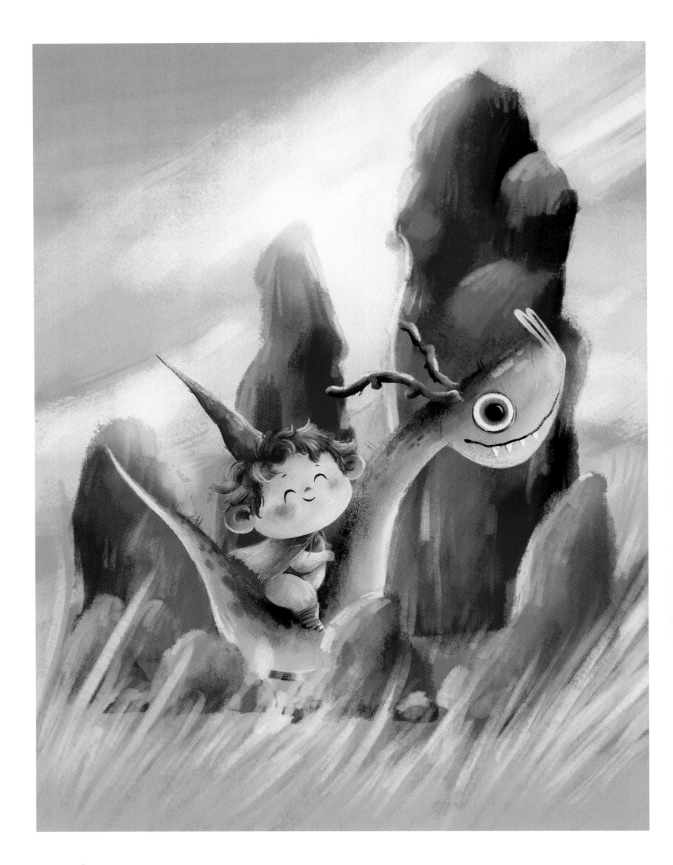

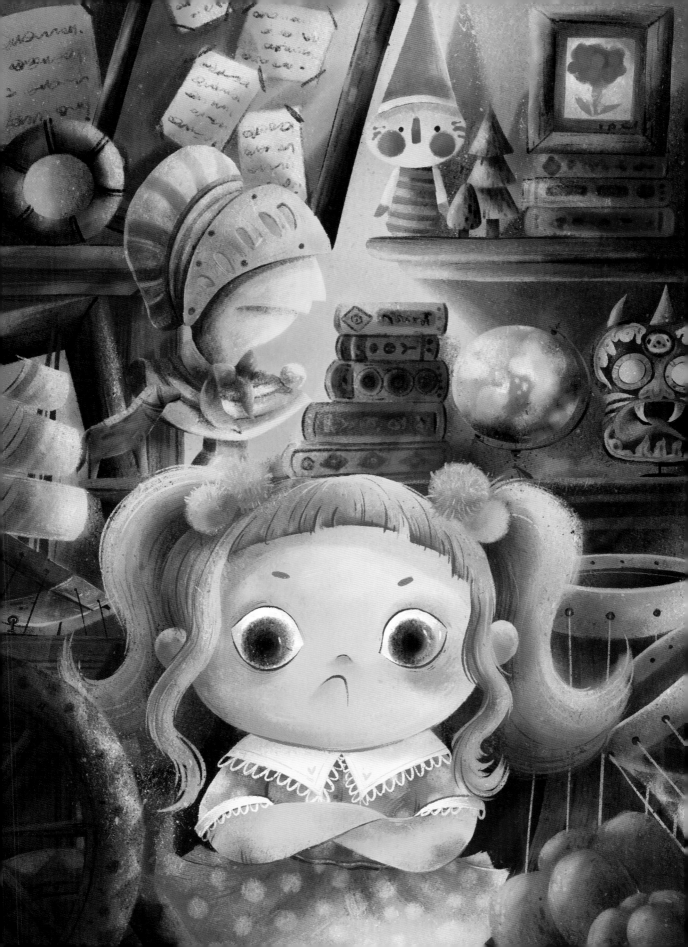

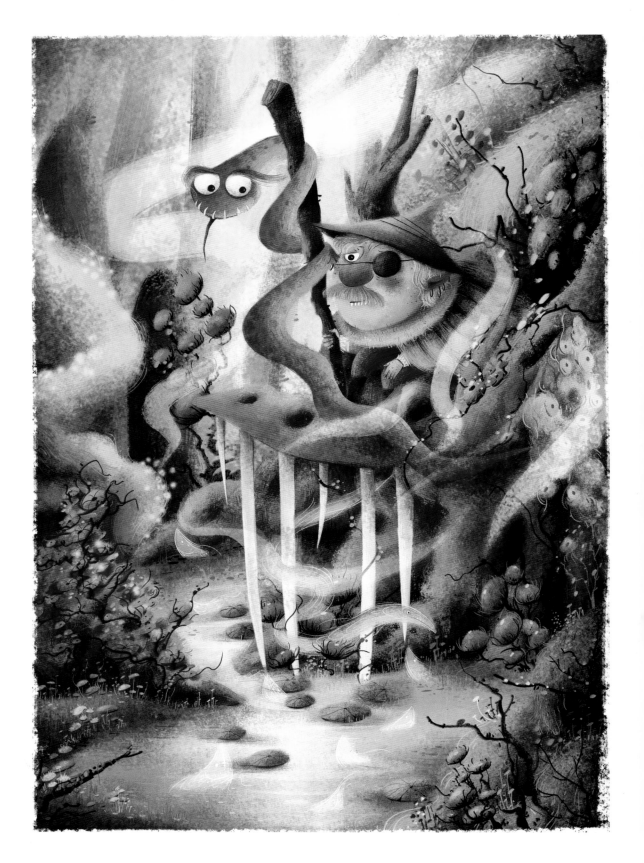

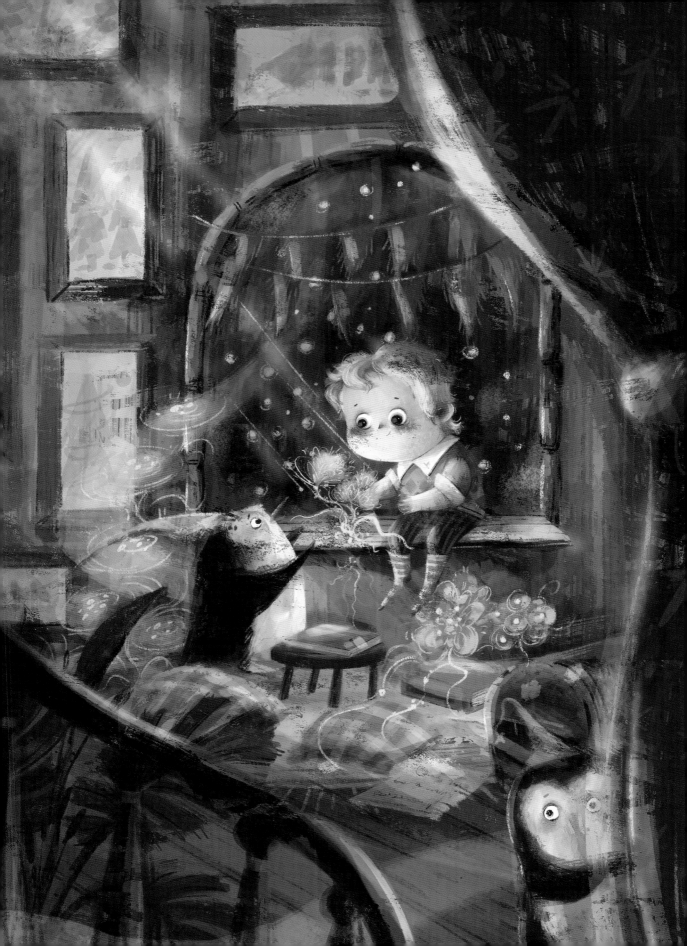

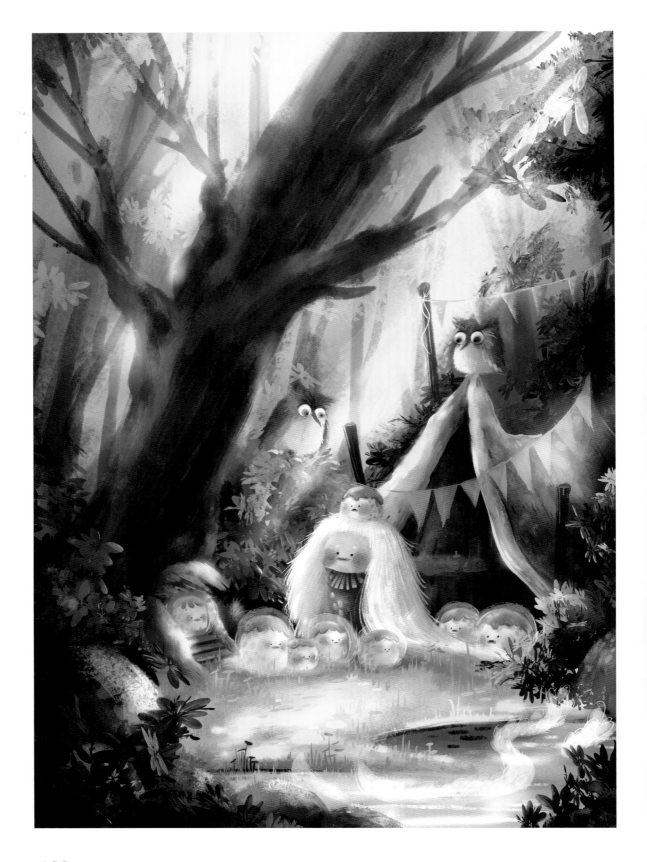

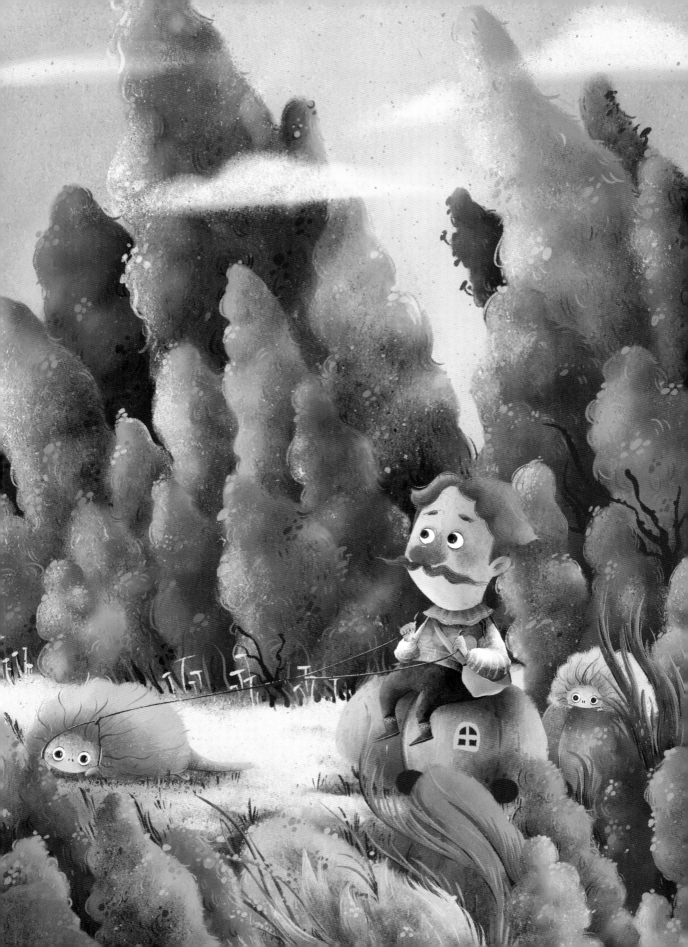

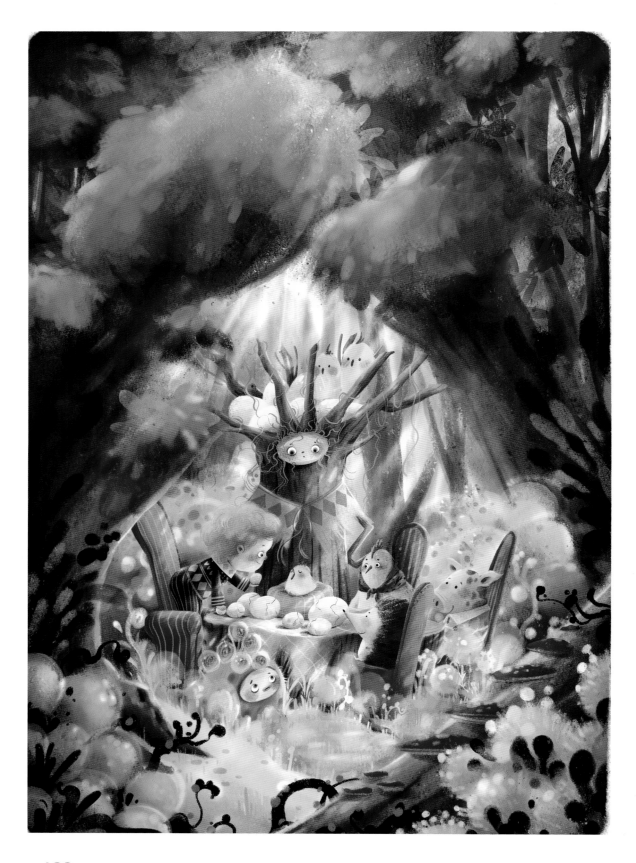

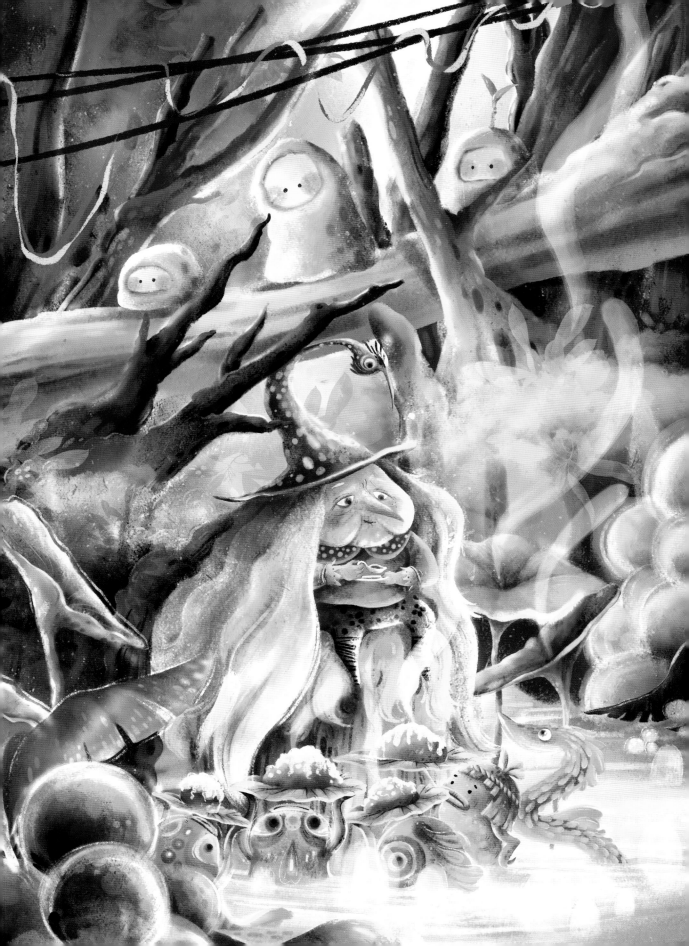

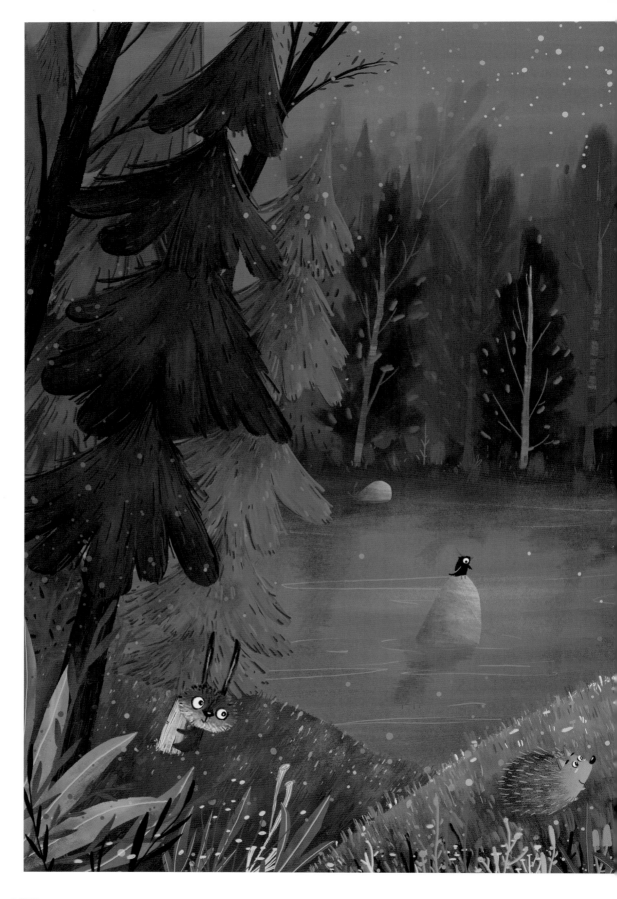

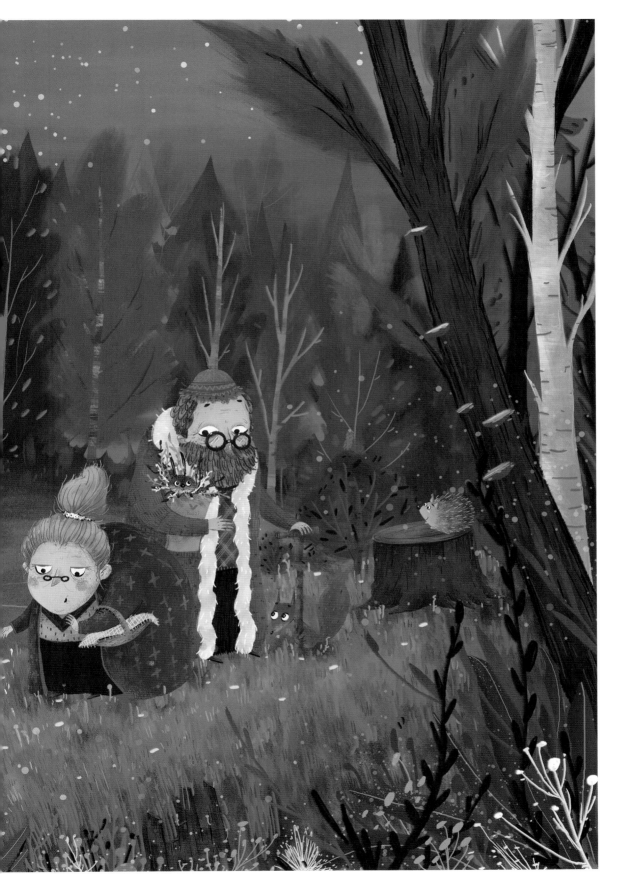

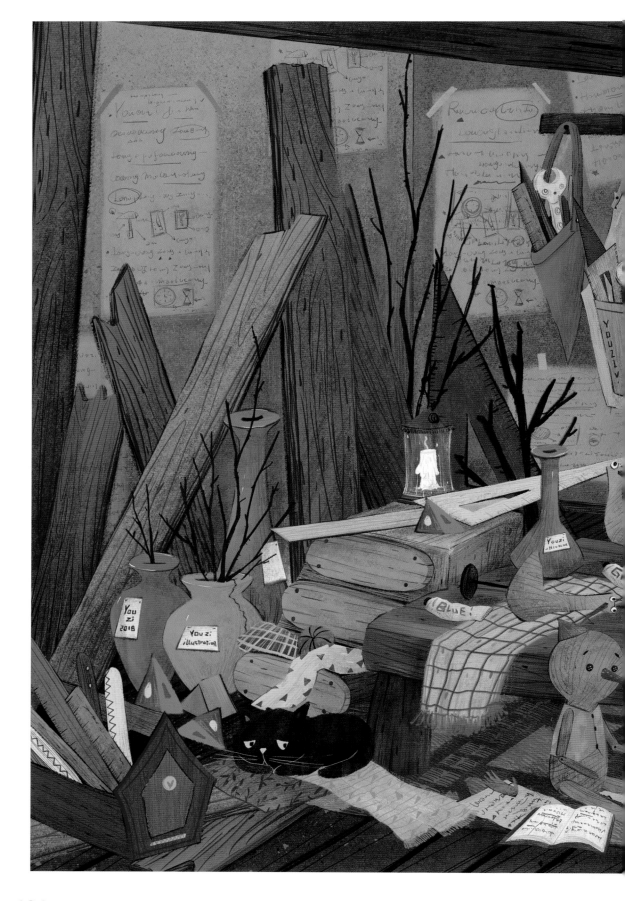

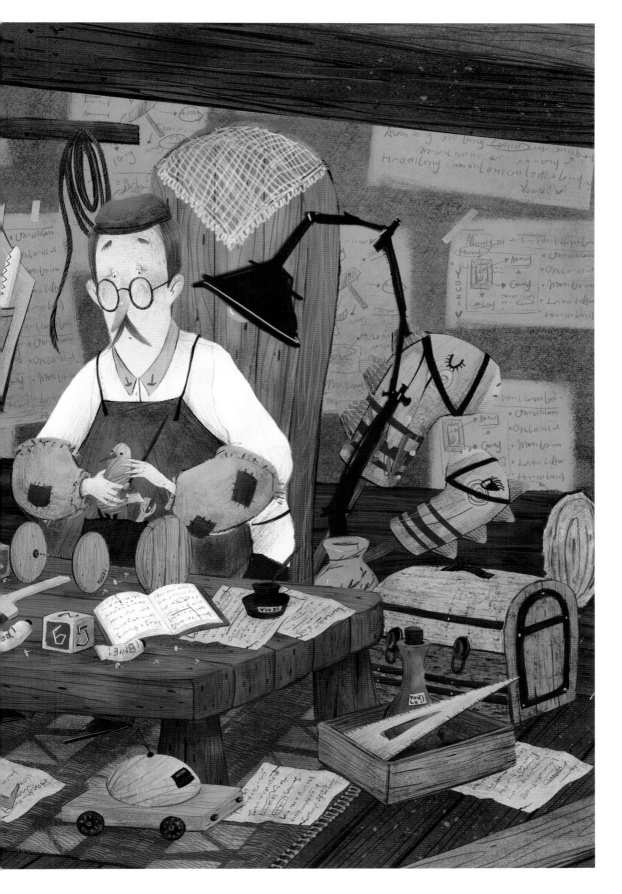

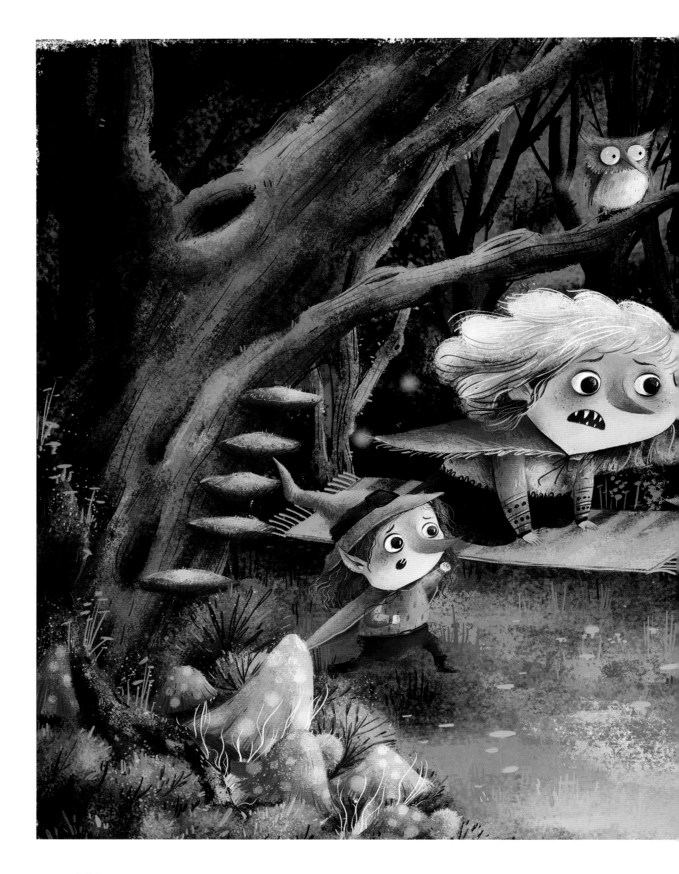

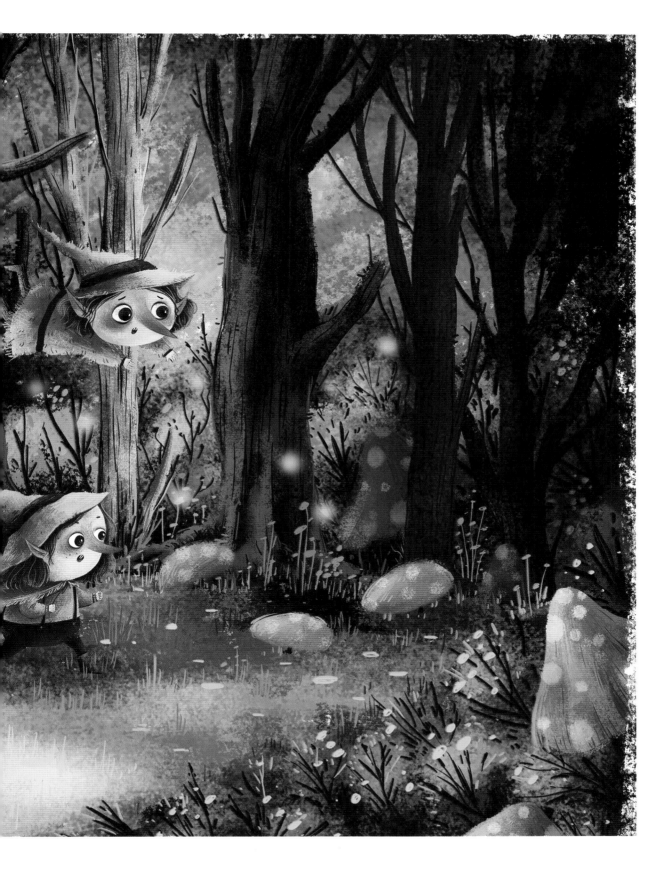

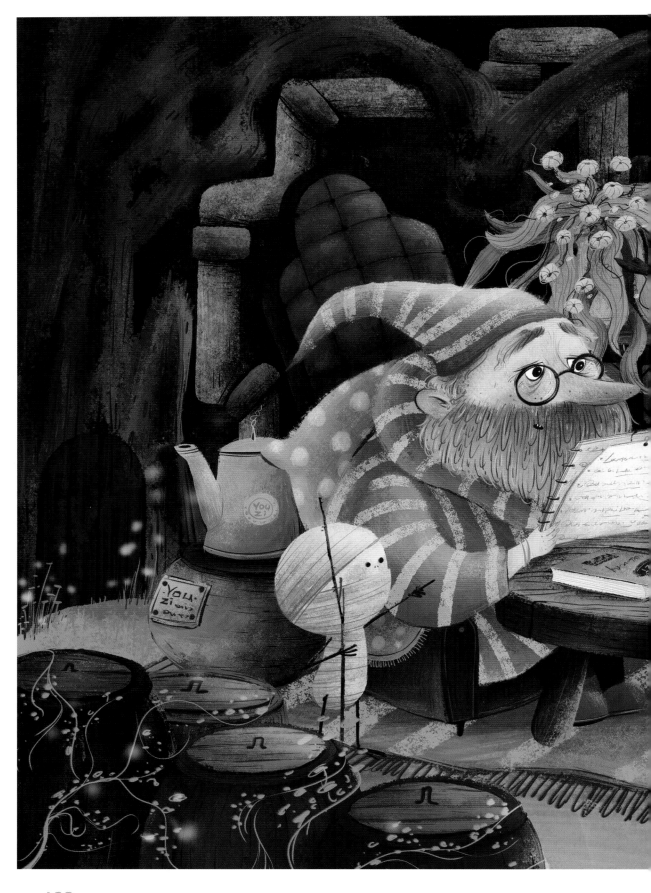

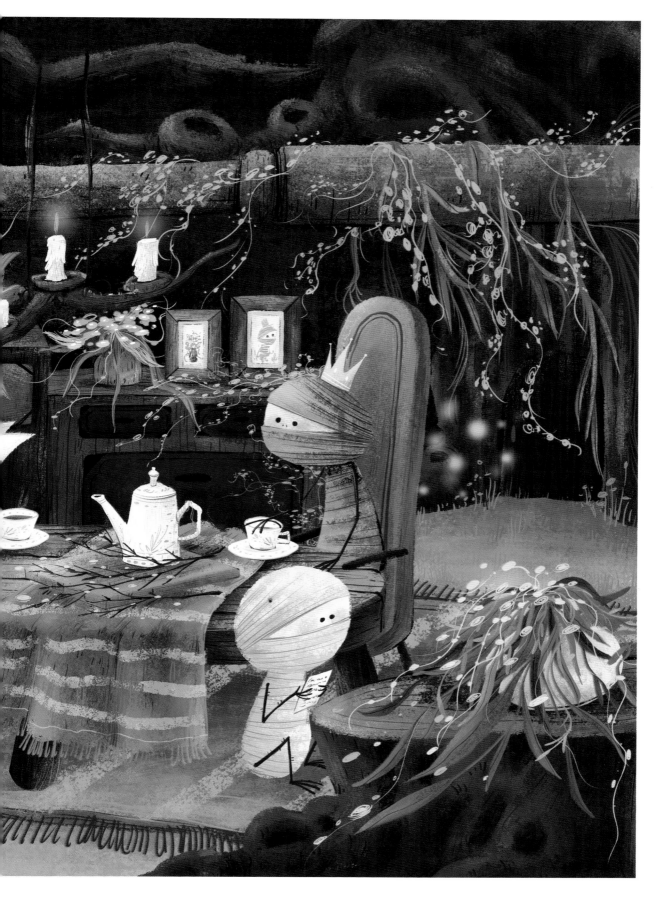

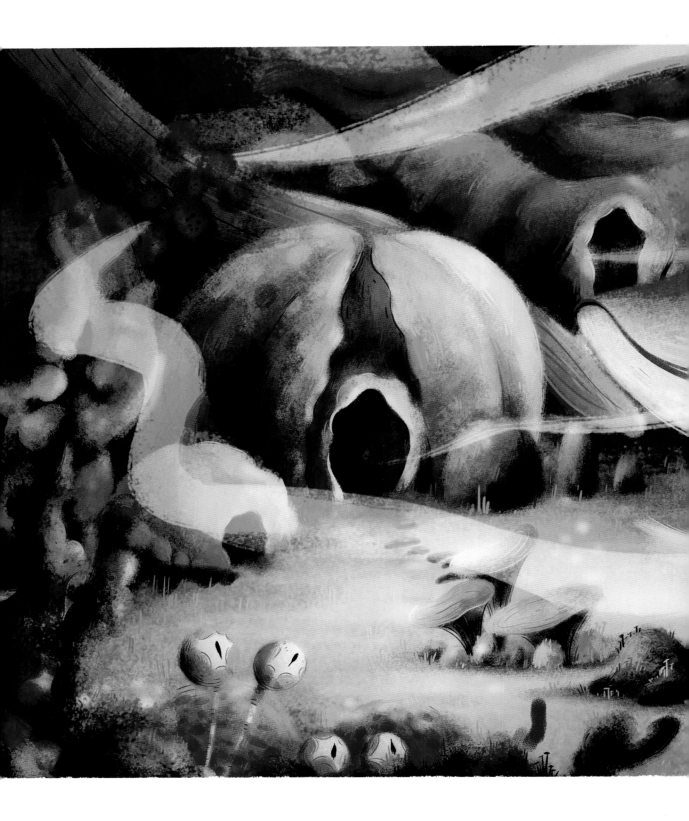

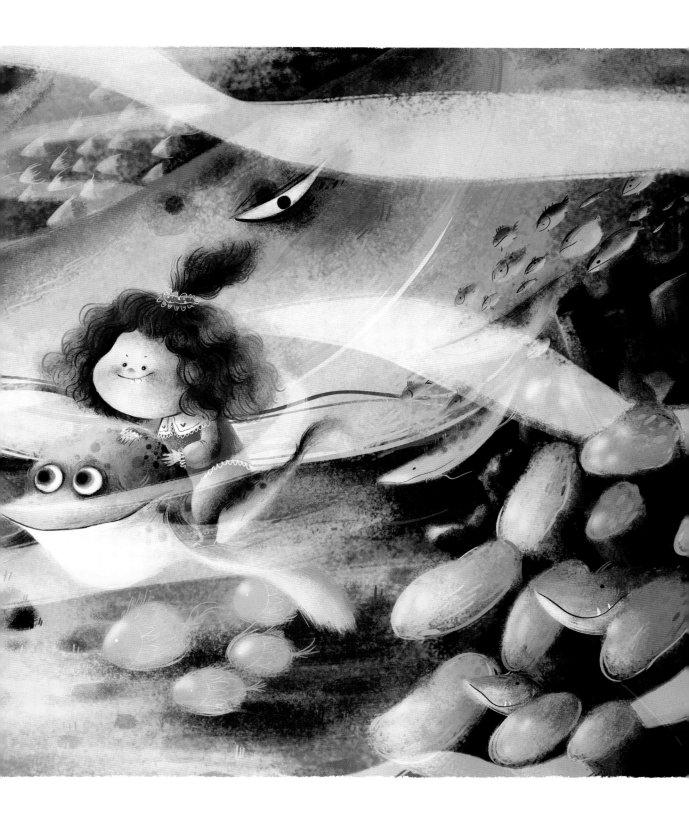

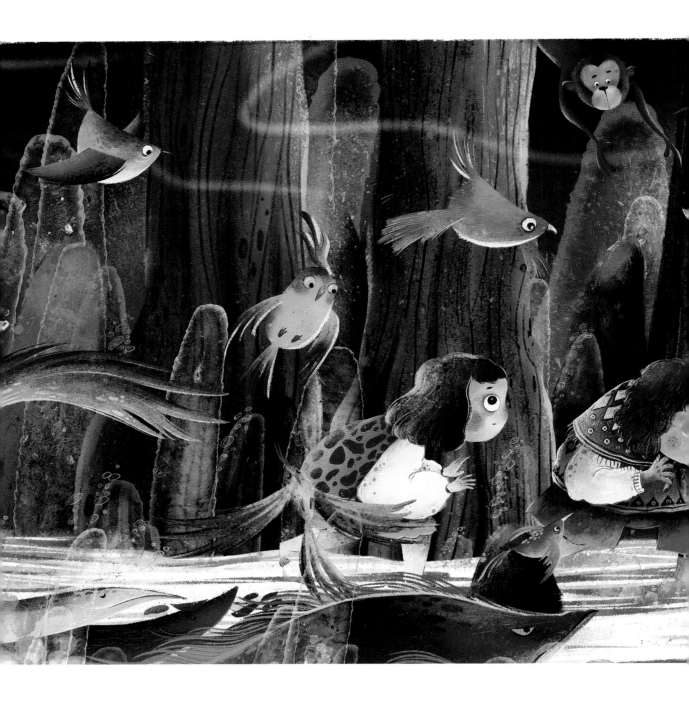

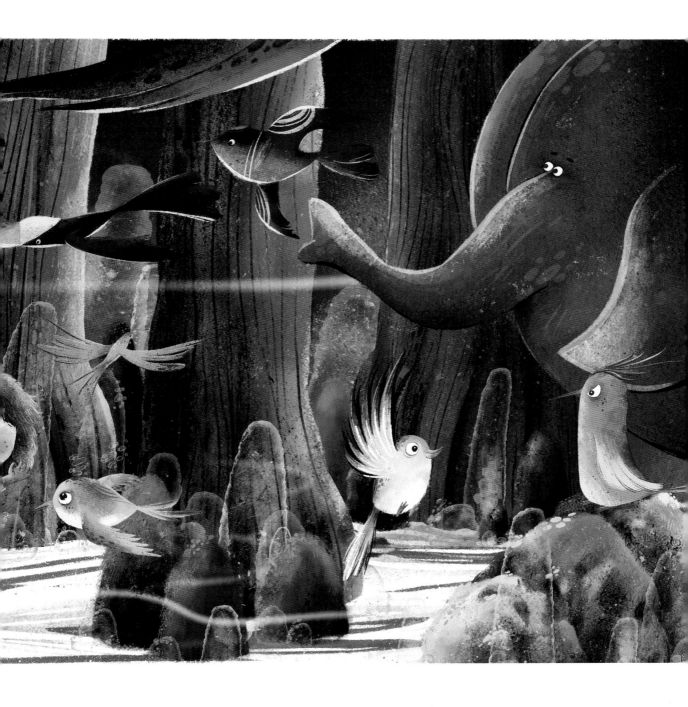

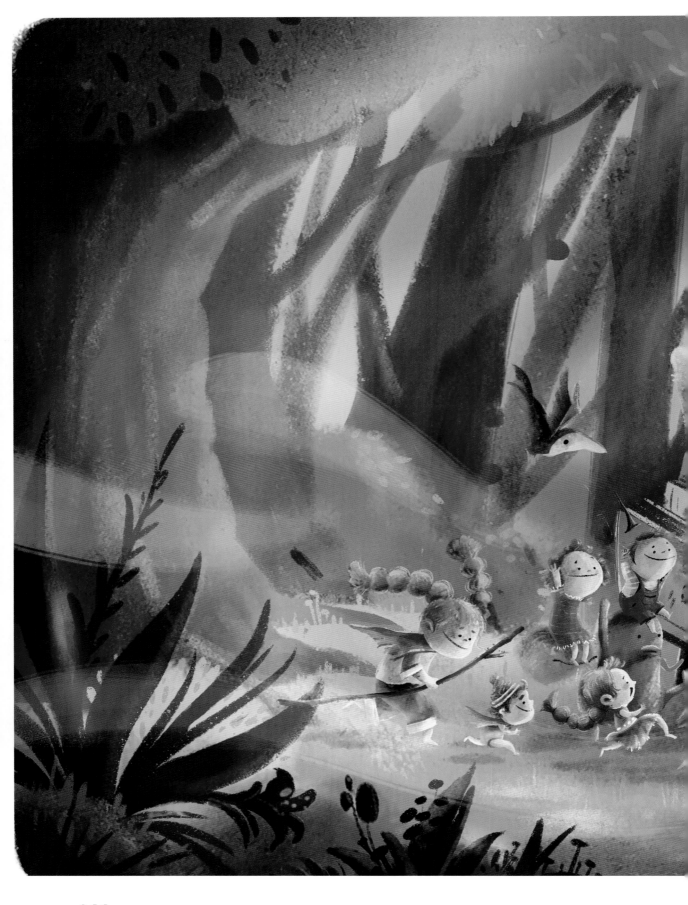

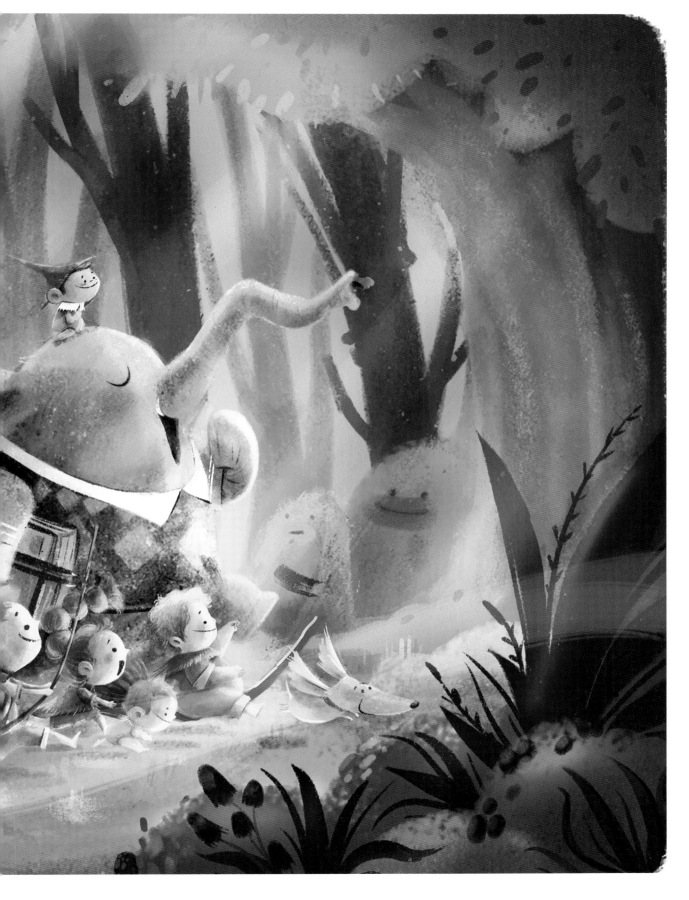

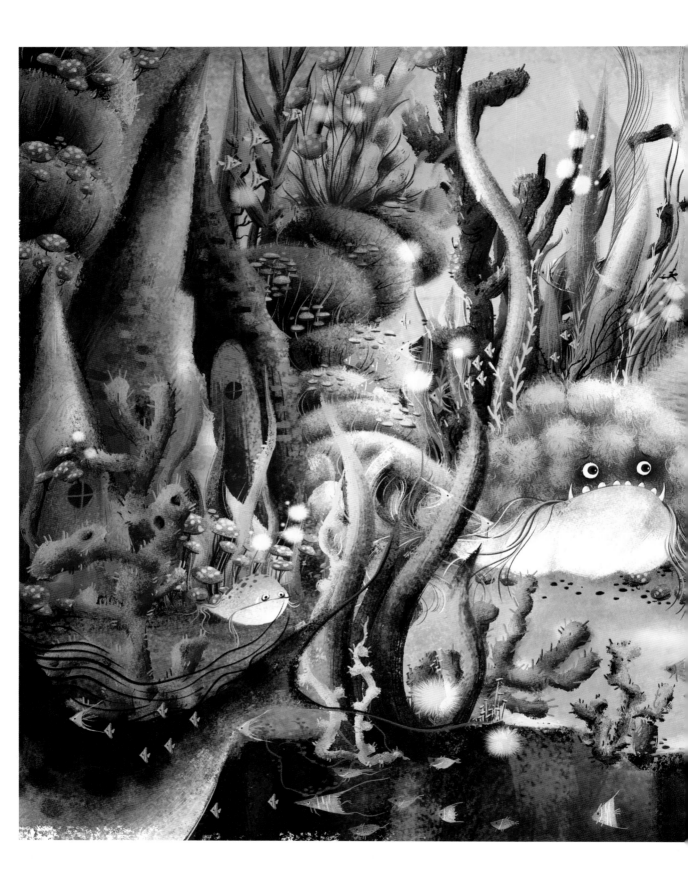

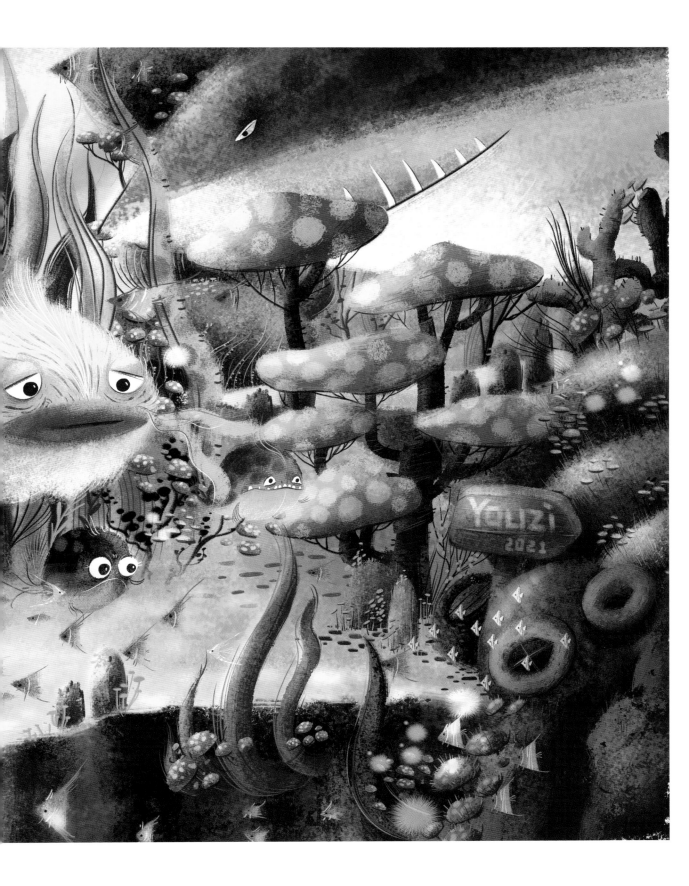

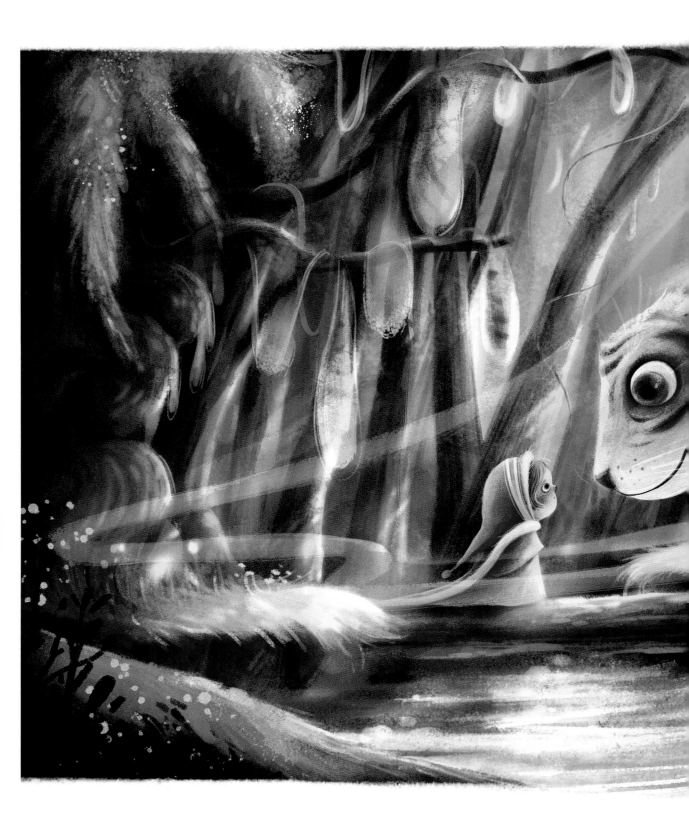

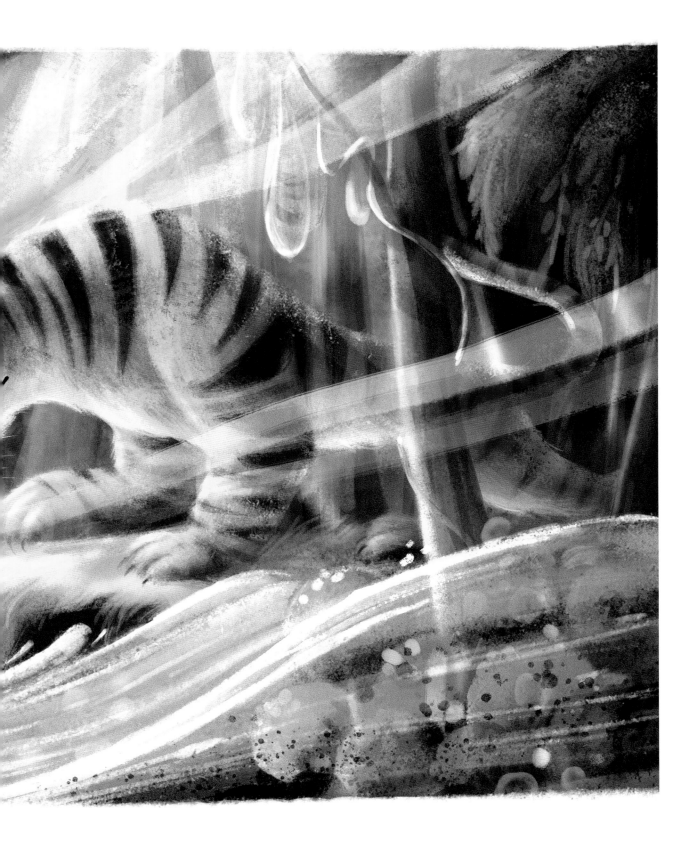

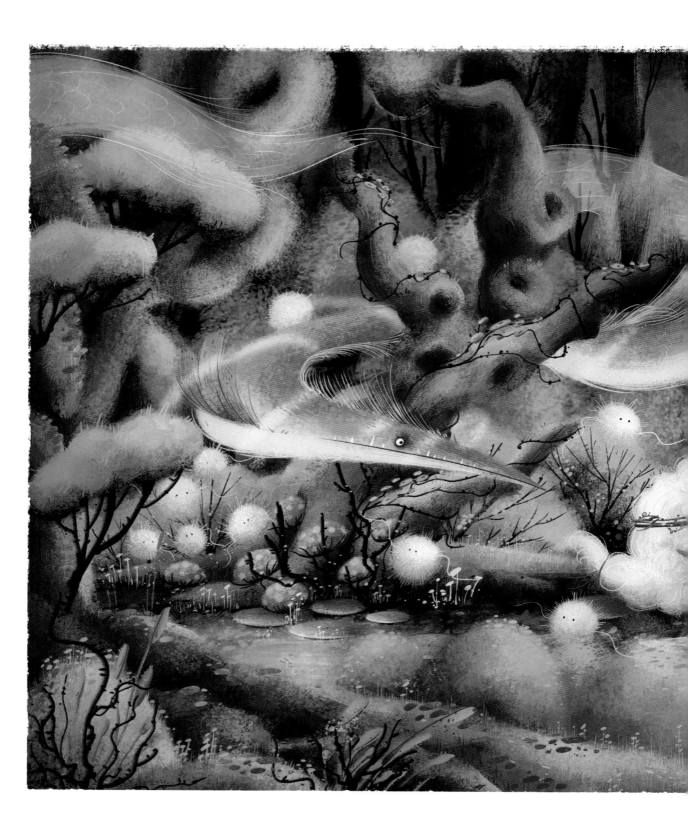

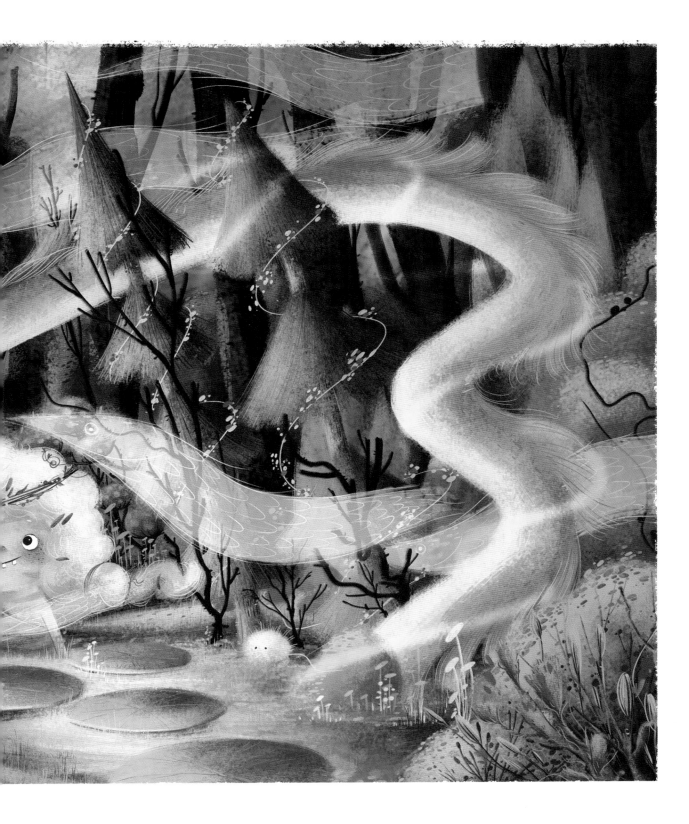

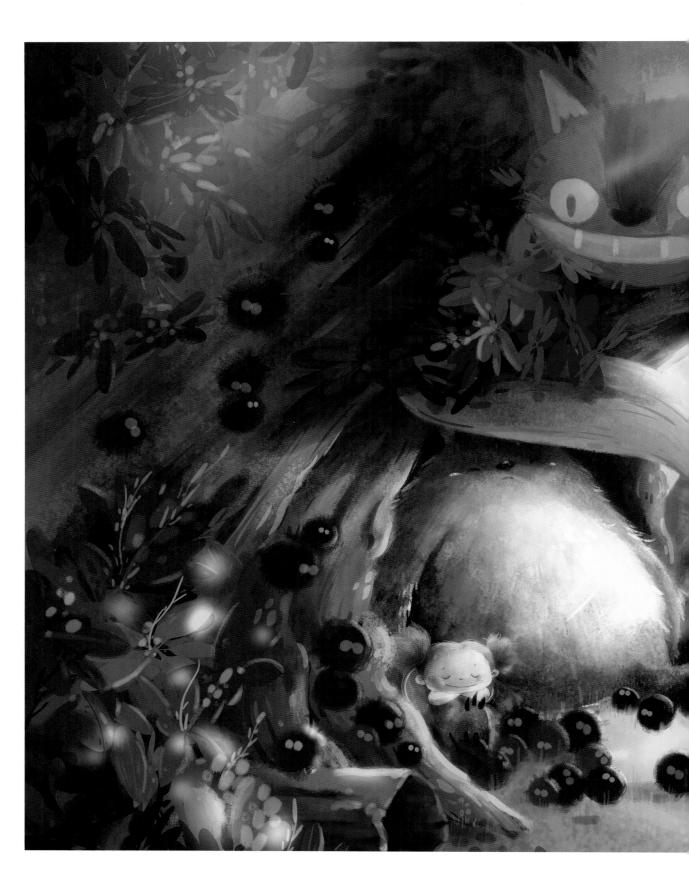

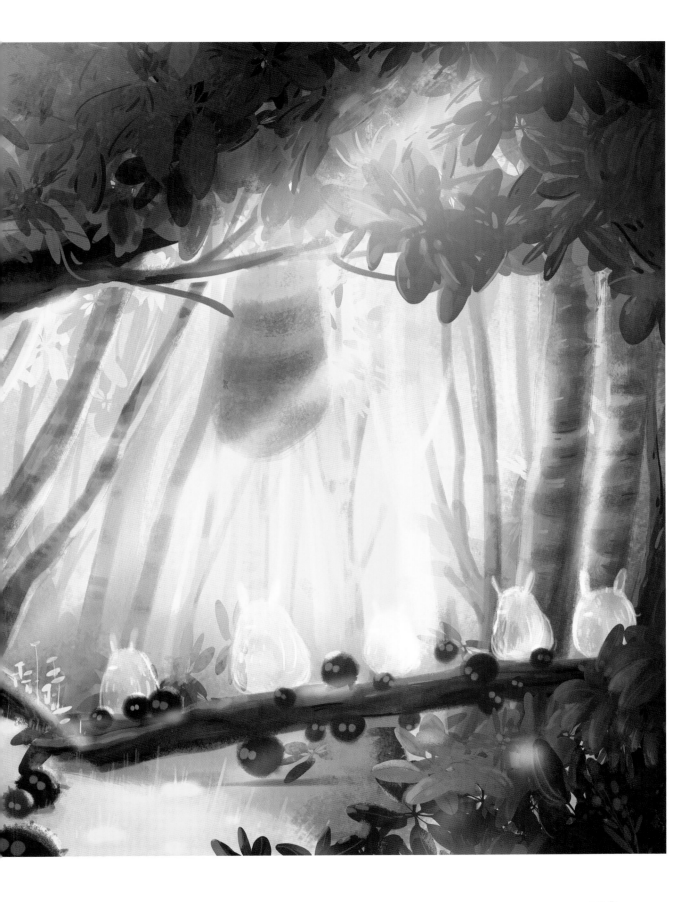

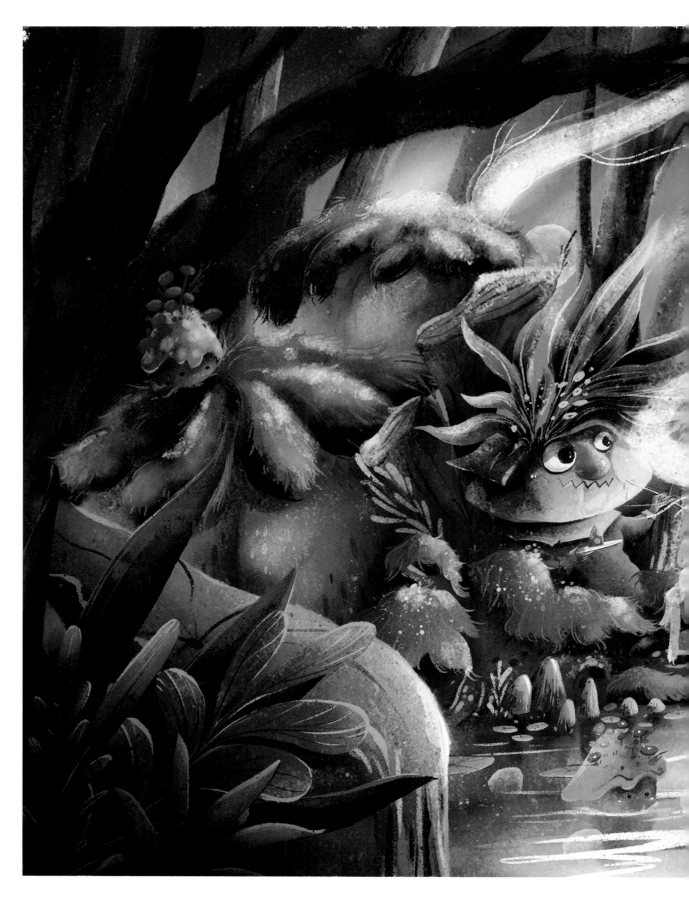

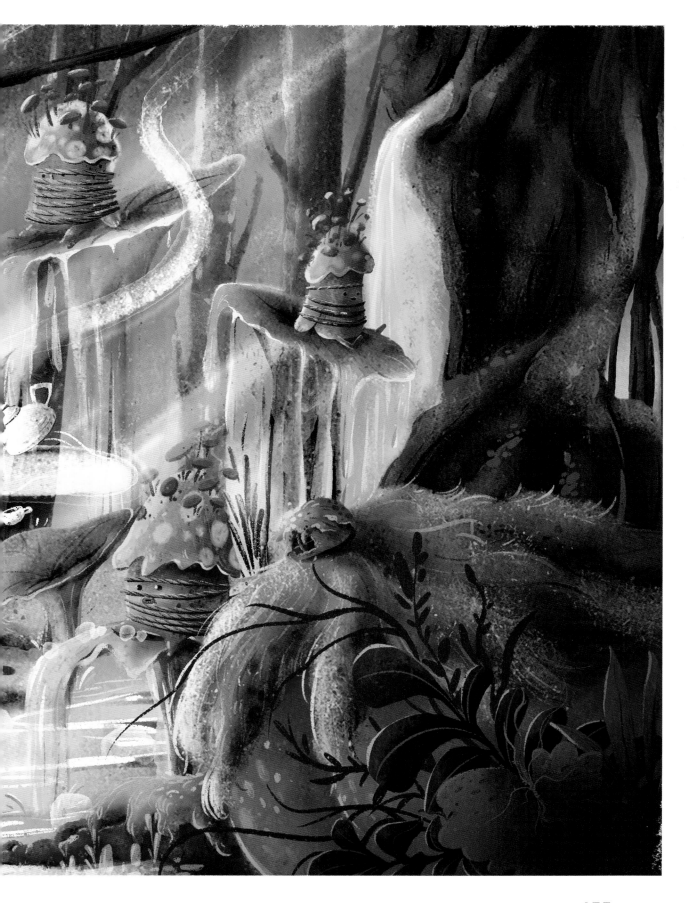

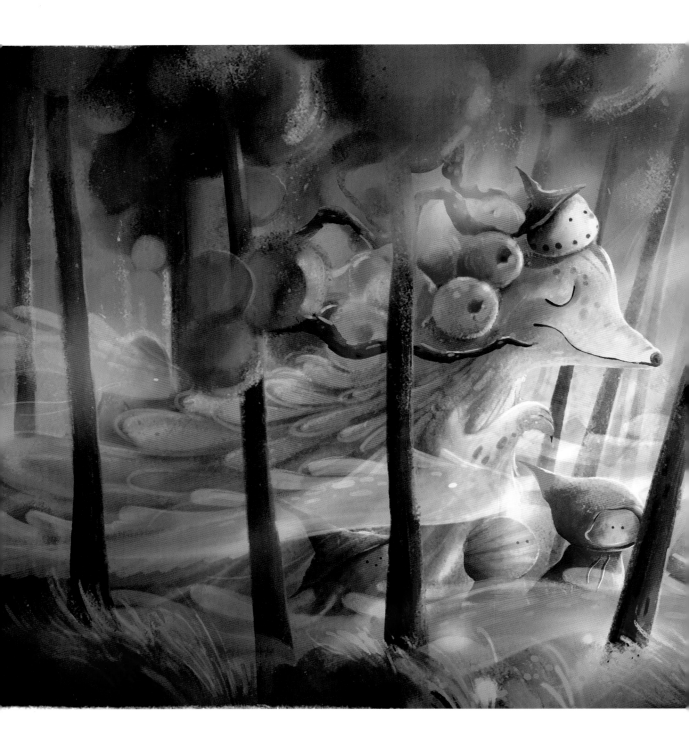

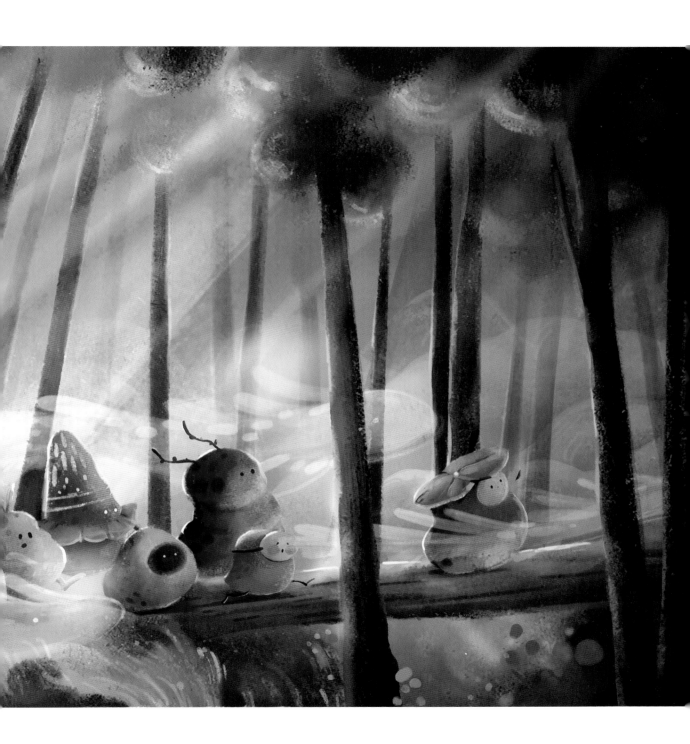

节日与故事插图

1. 春节

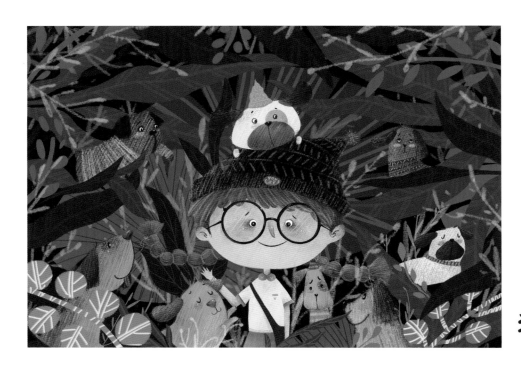

狗年

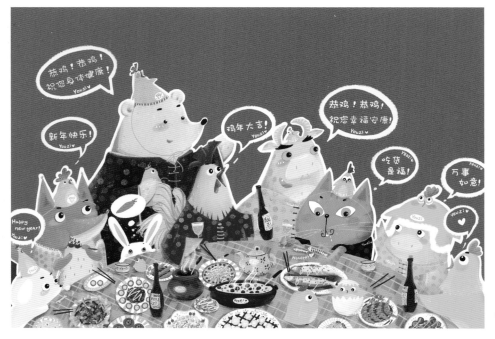

鸡年

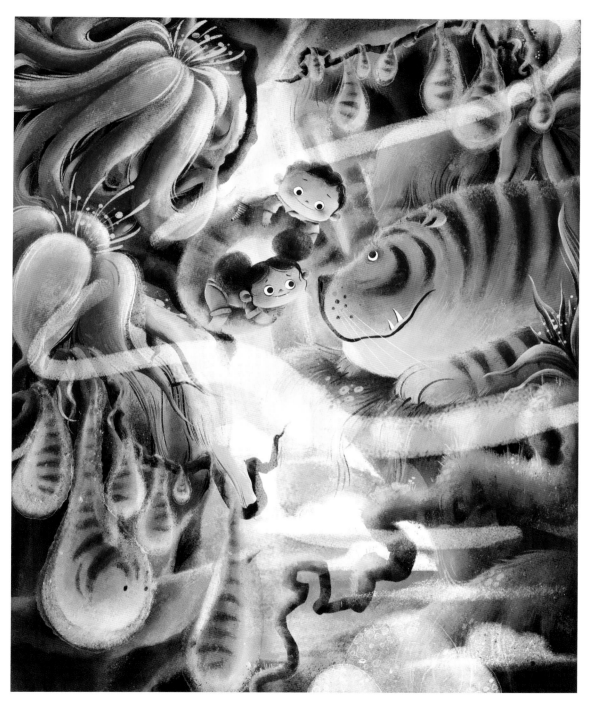

虎年

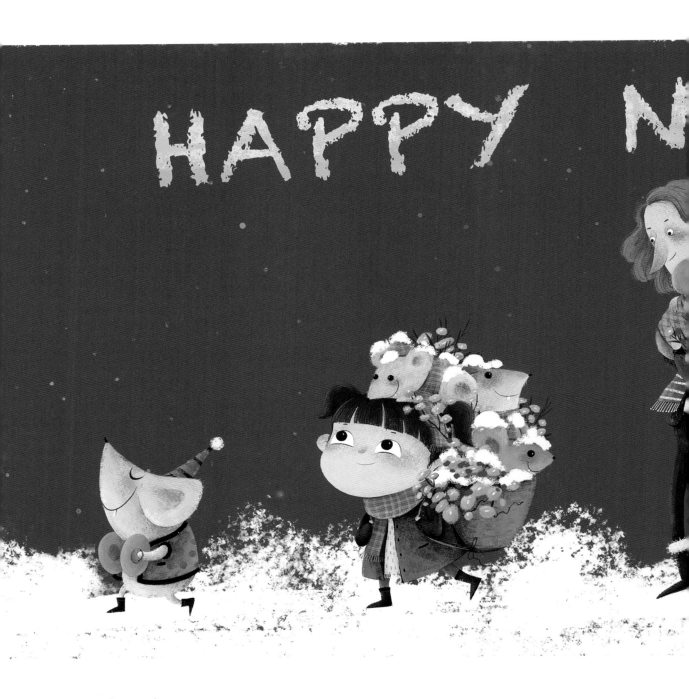

鼠年

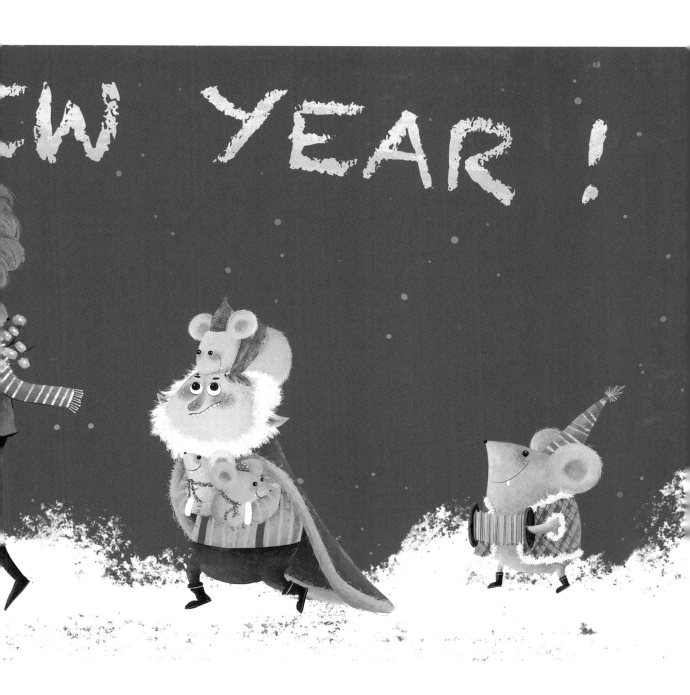

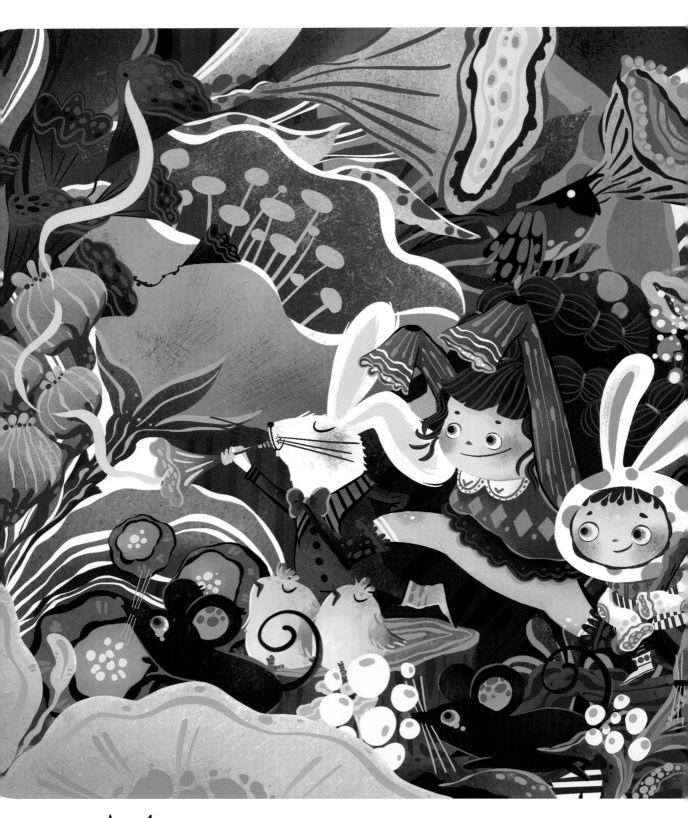

兔年

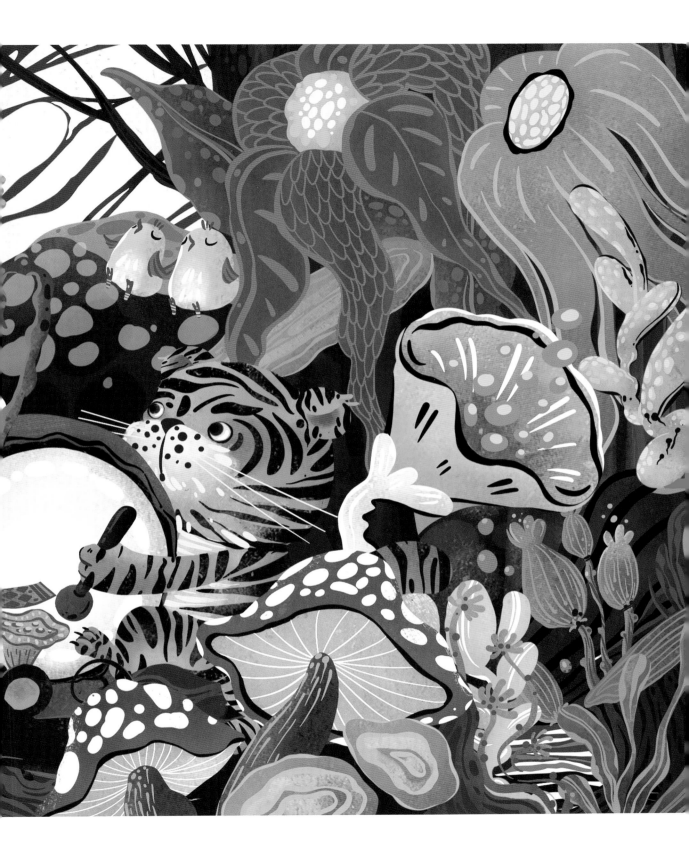

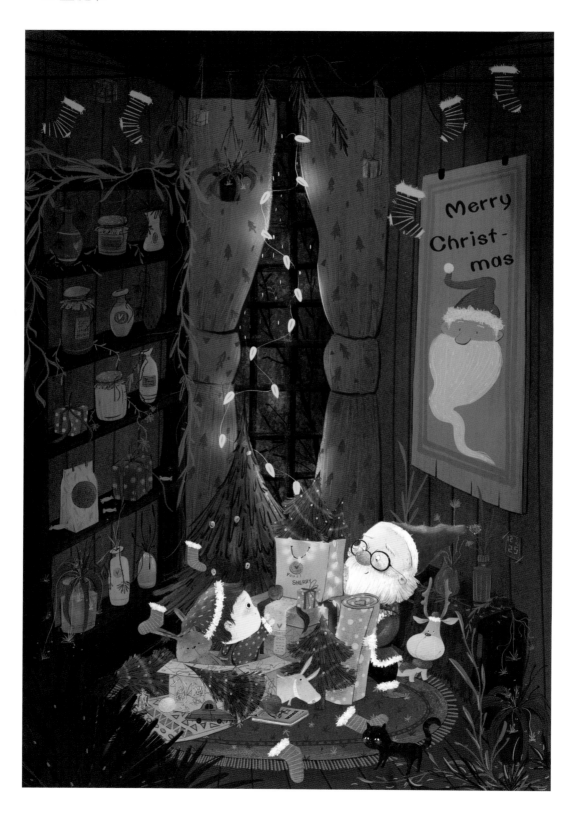

Merry Christmas !

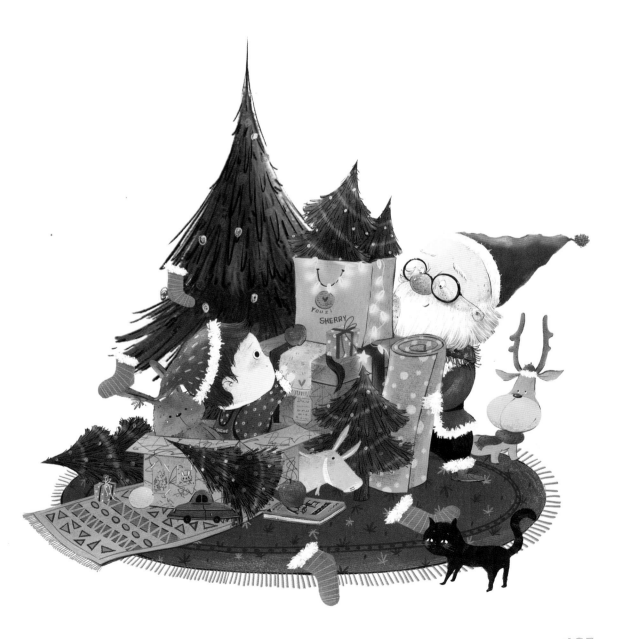

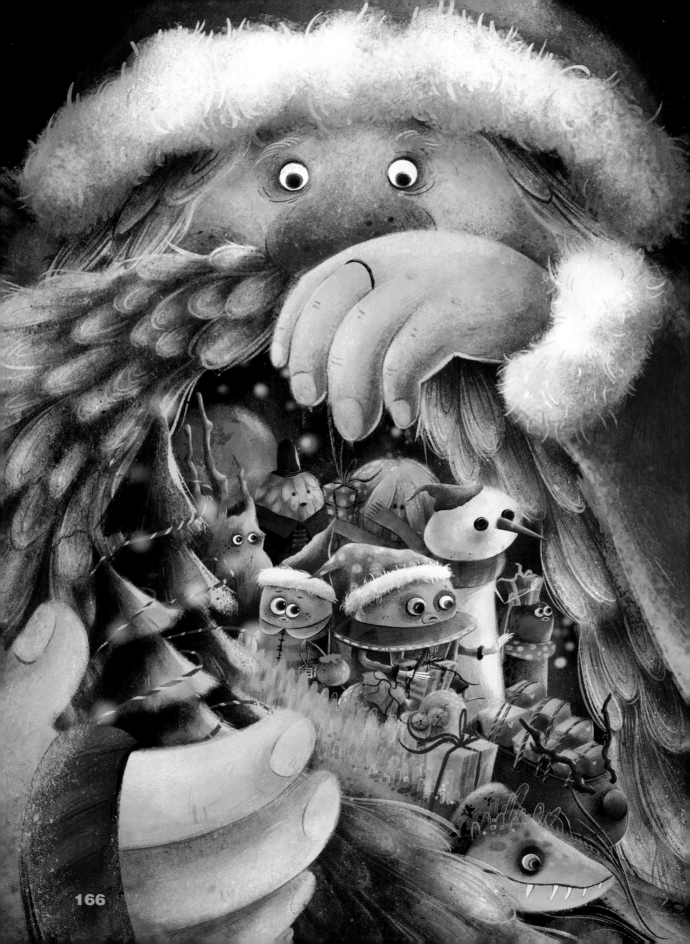

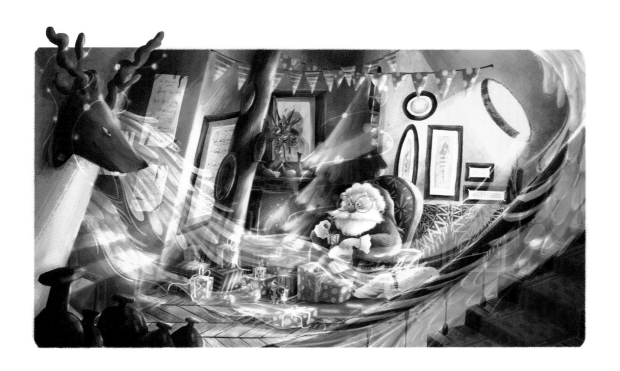

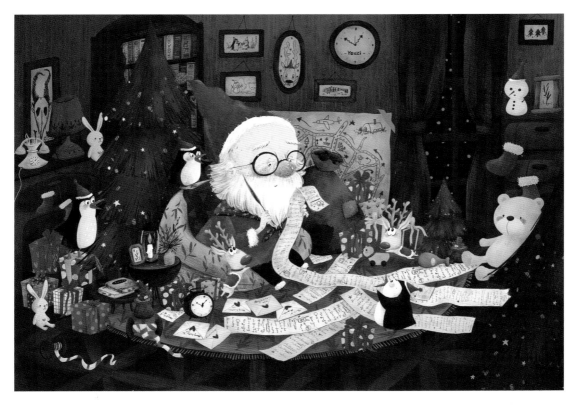

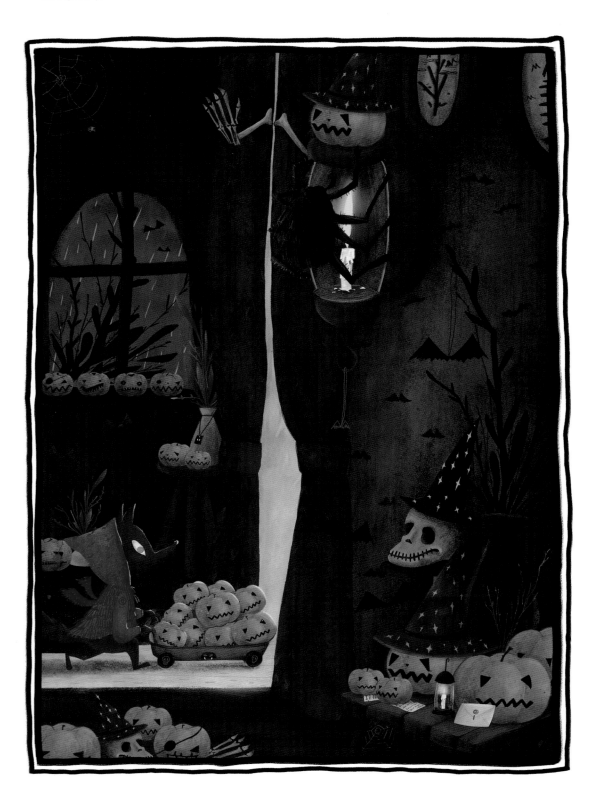

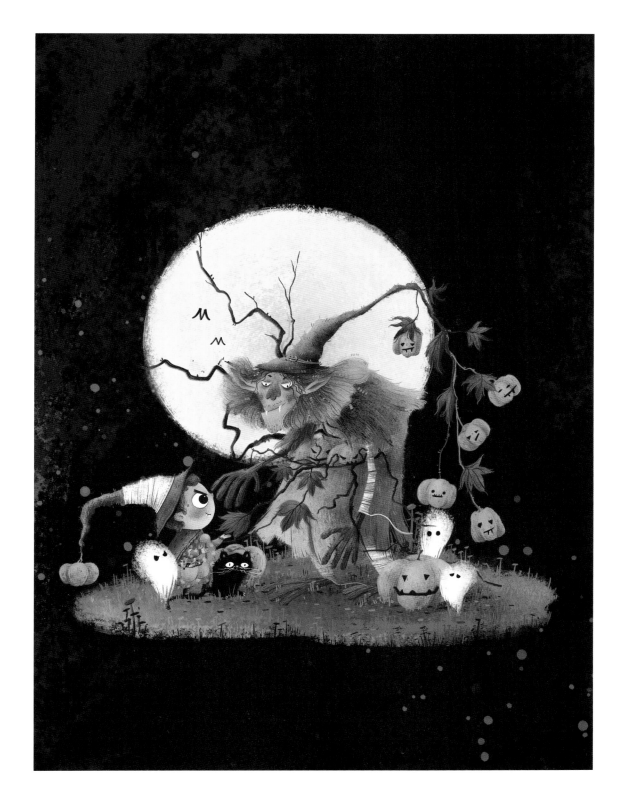

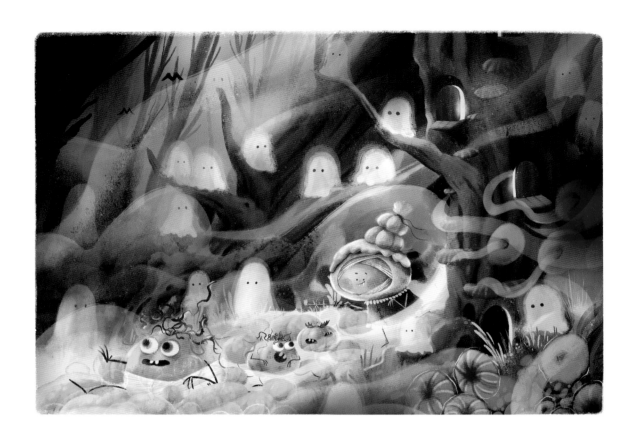

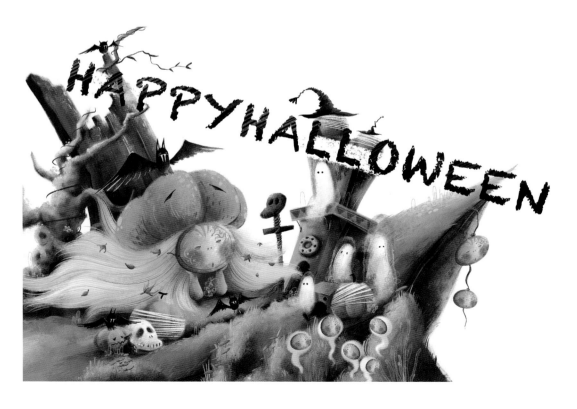

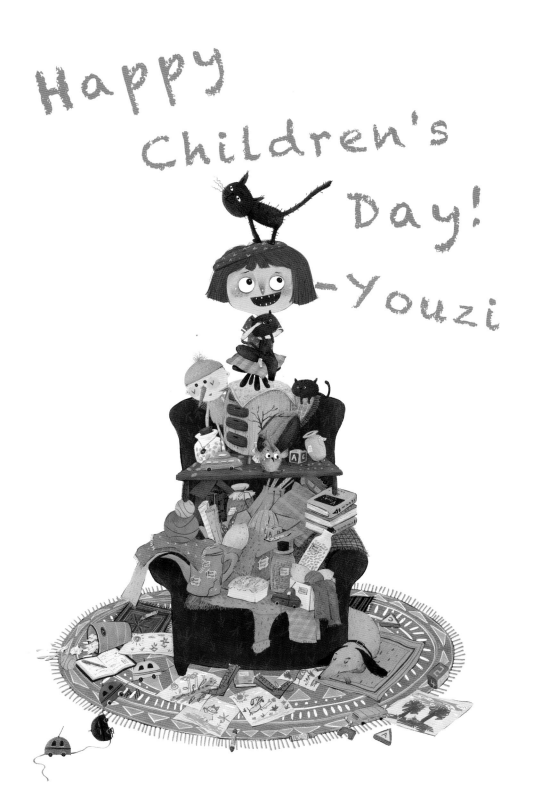

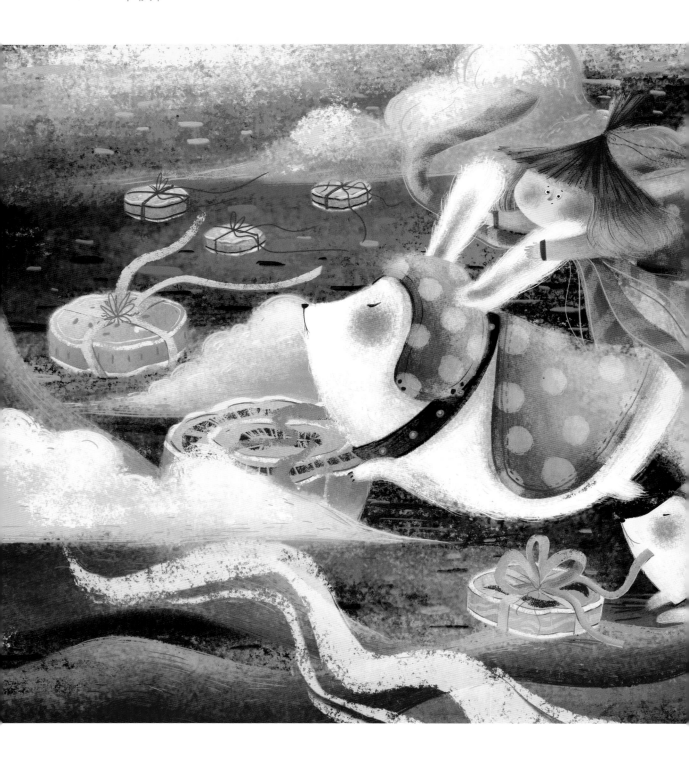

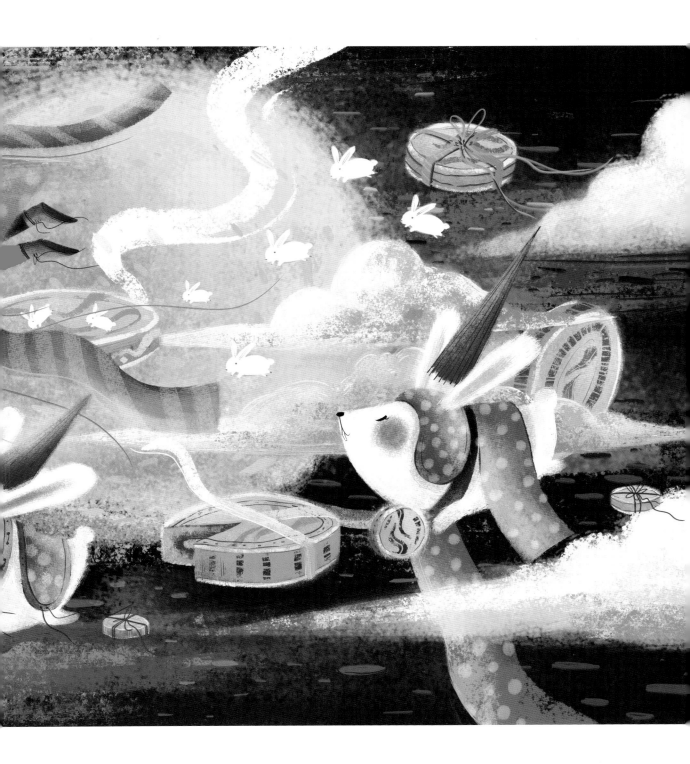

绿野仙踪

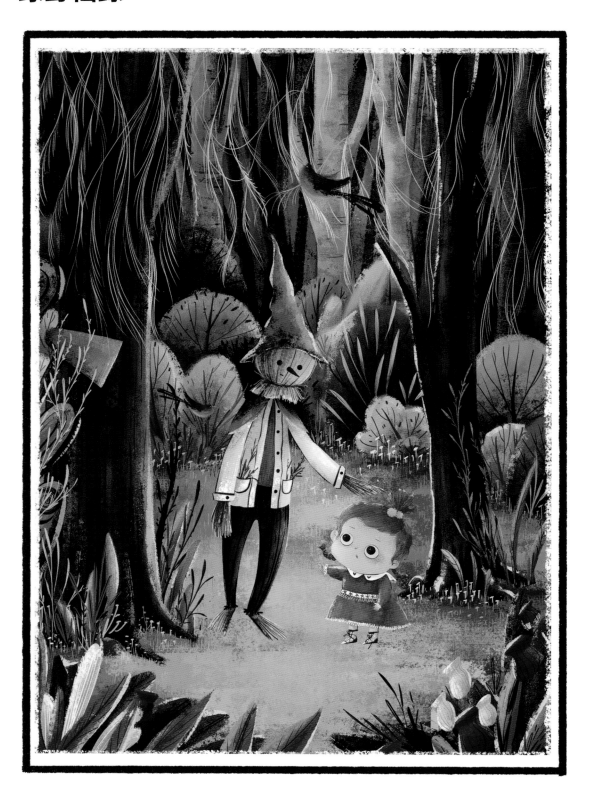

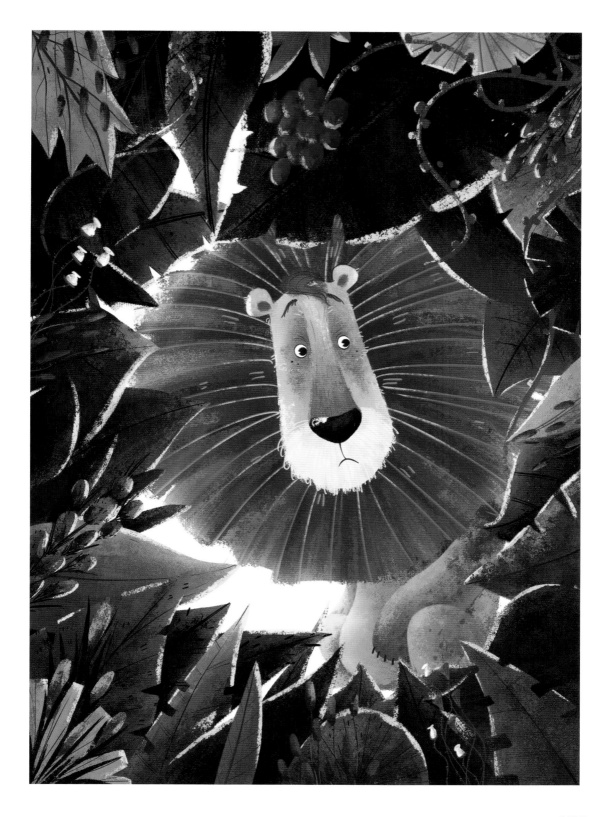

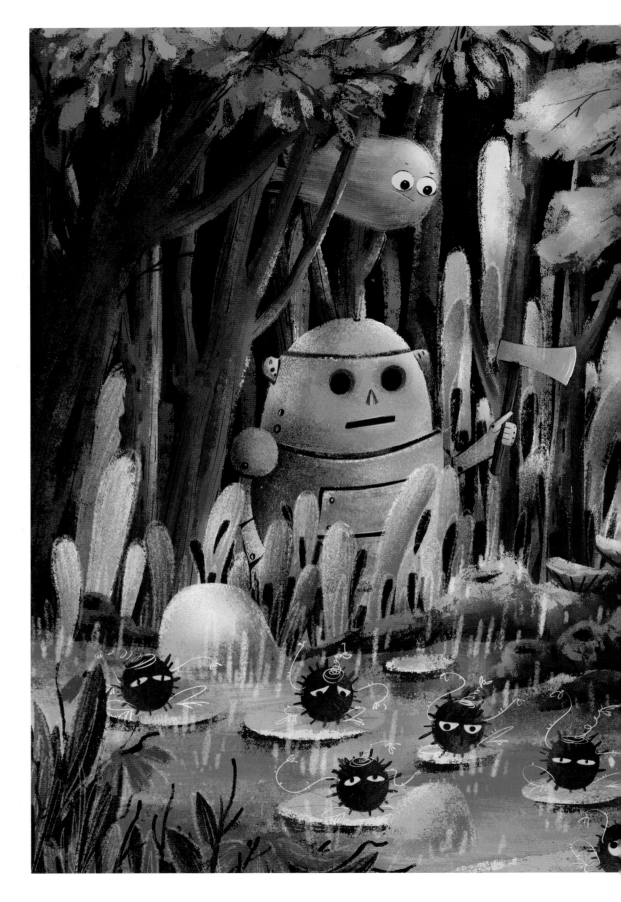

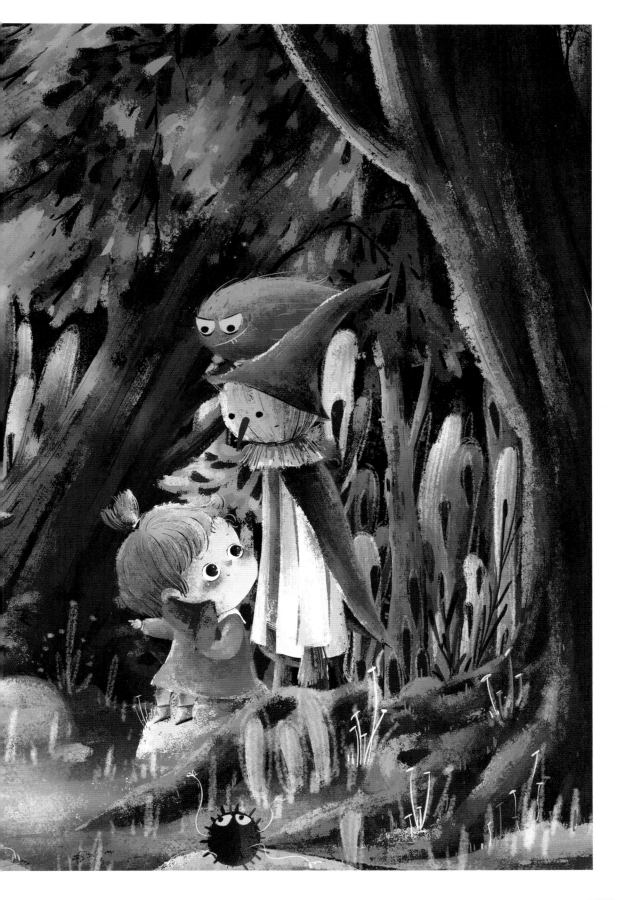

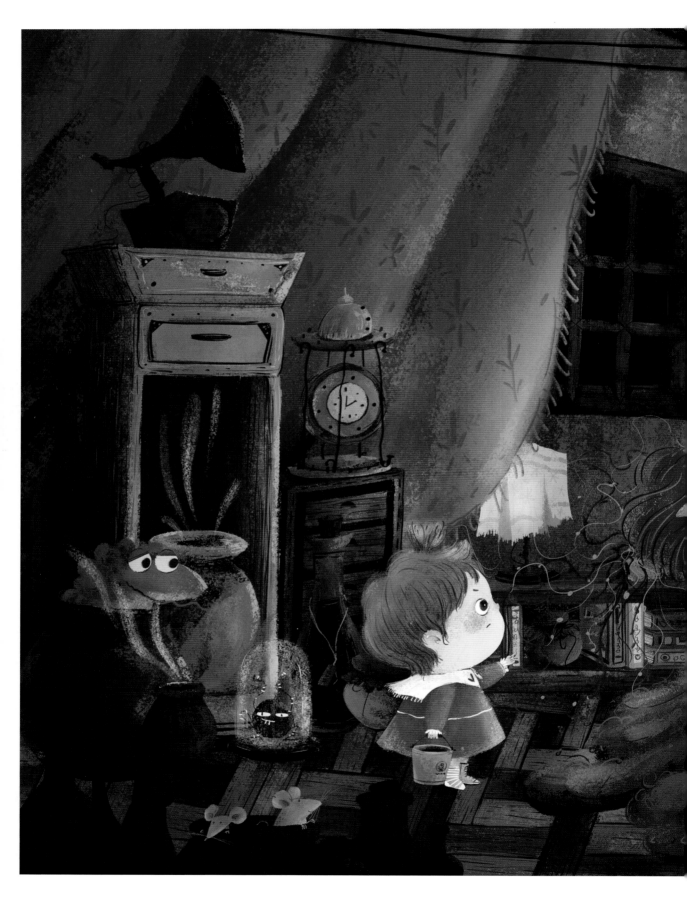

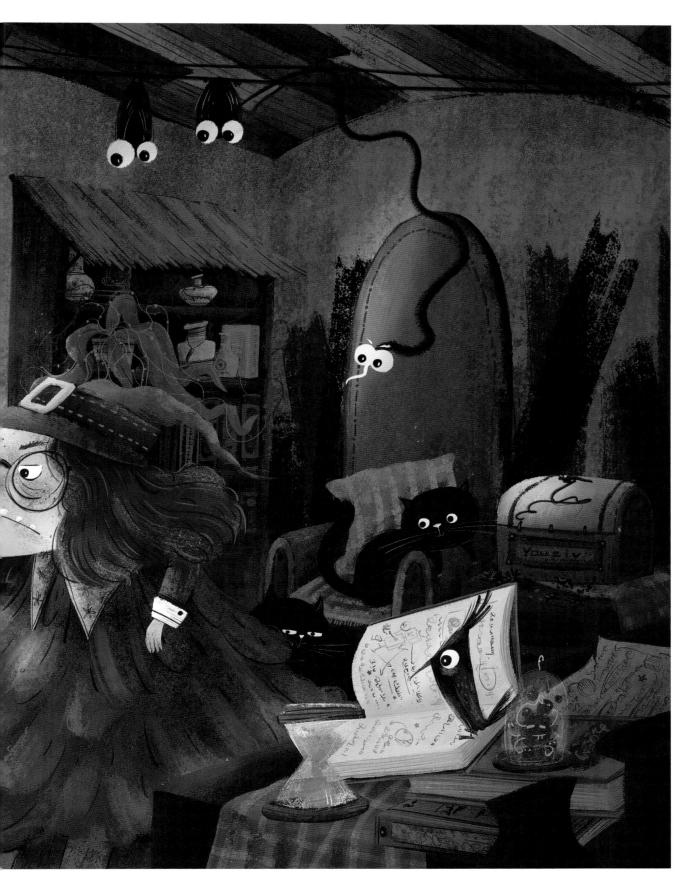

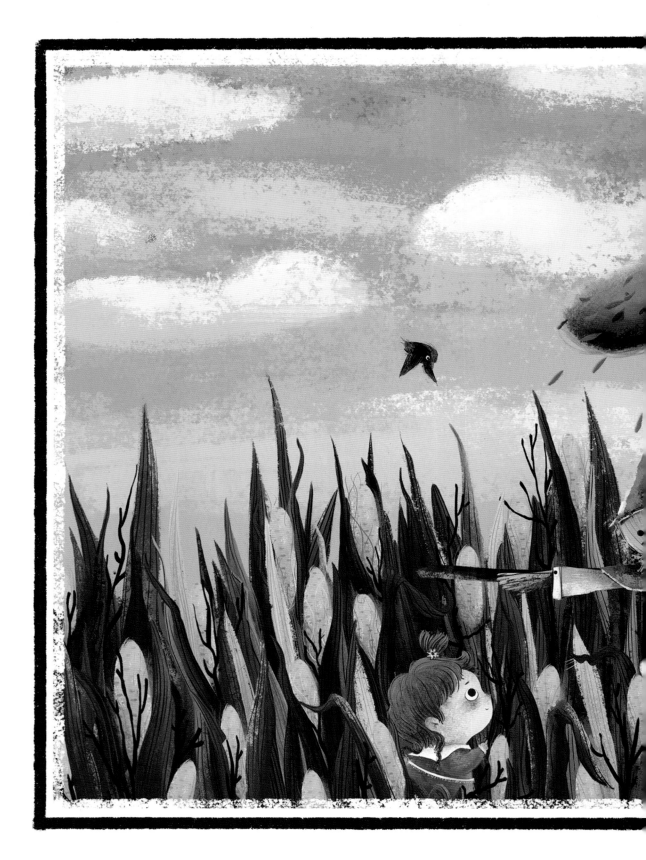

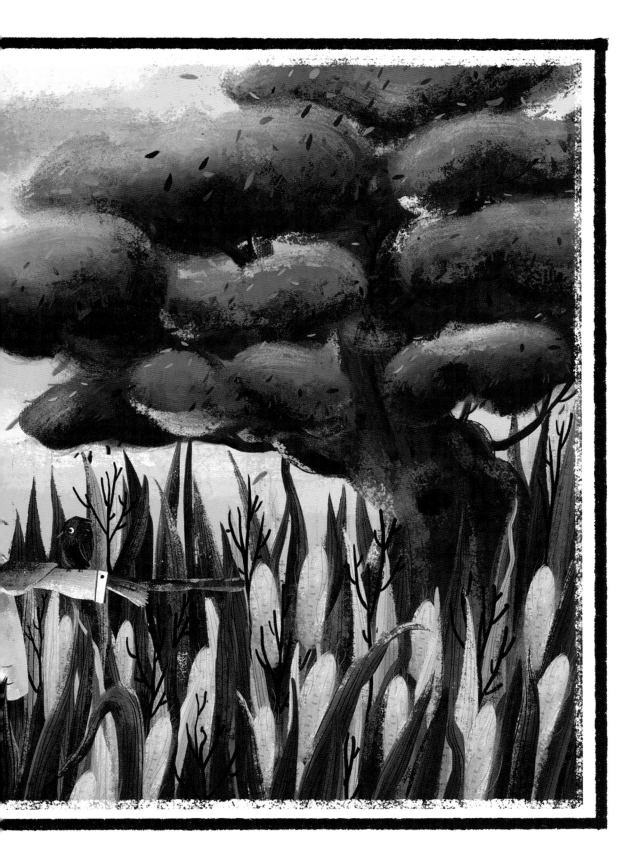

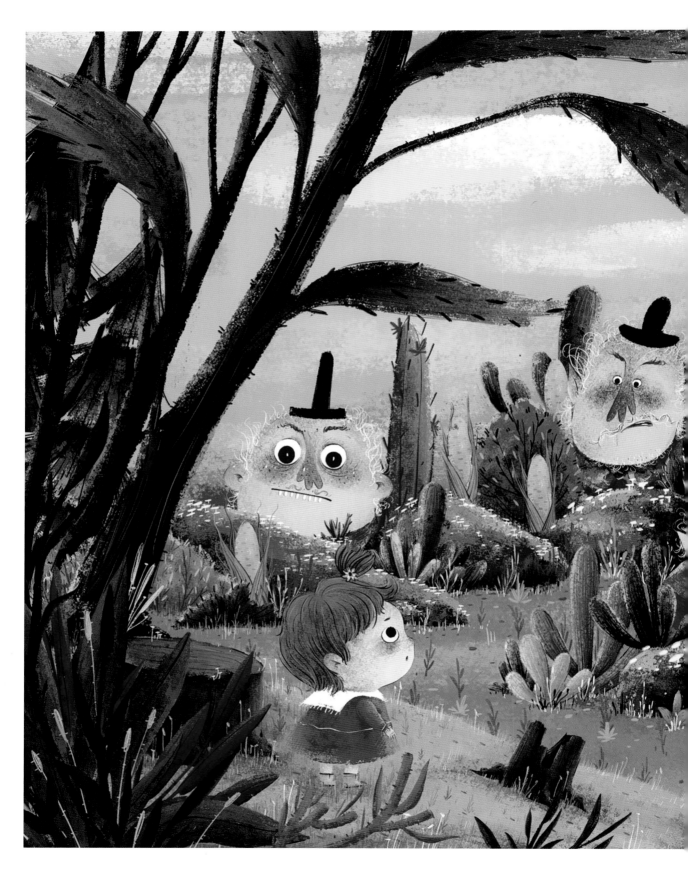

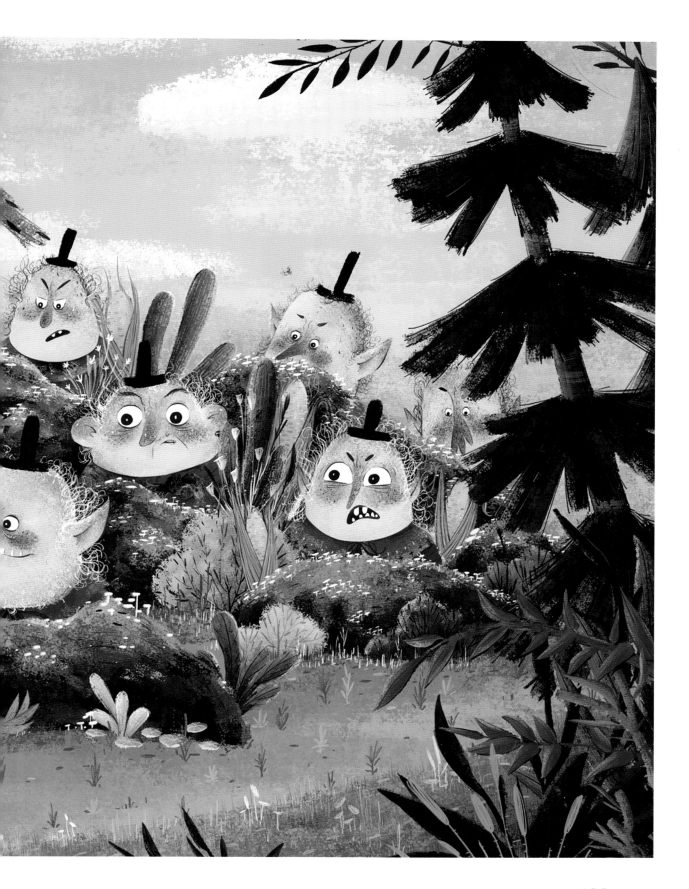

小红帽

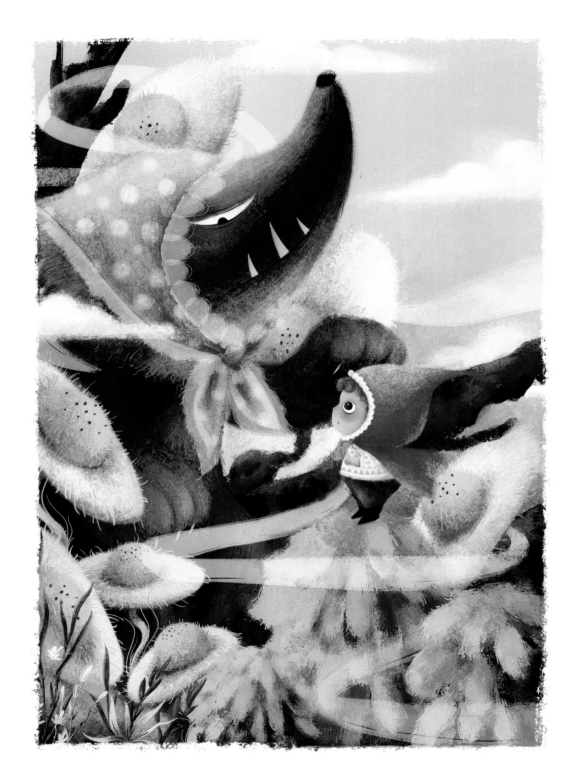

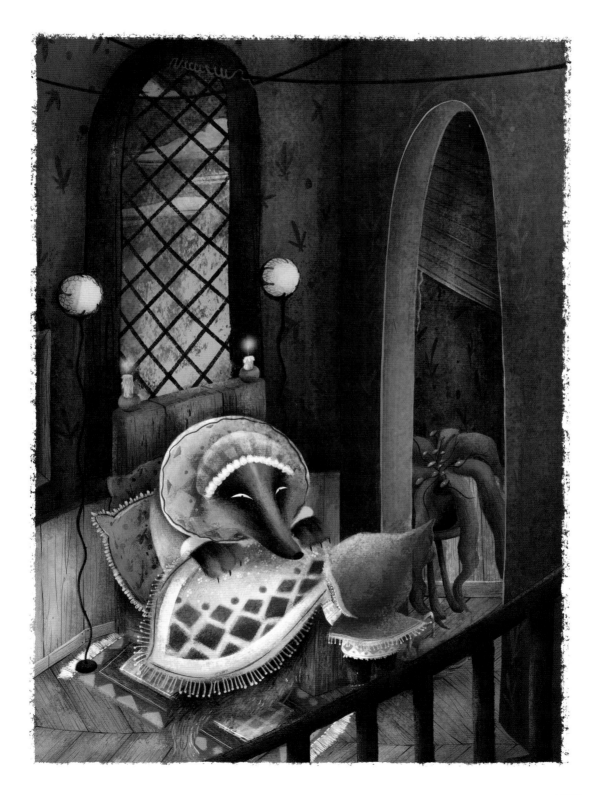

185

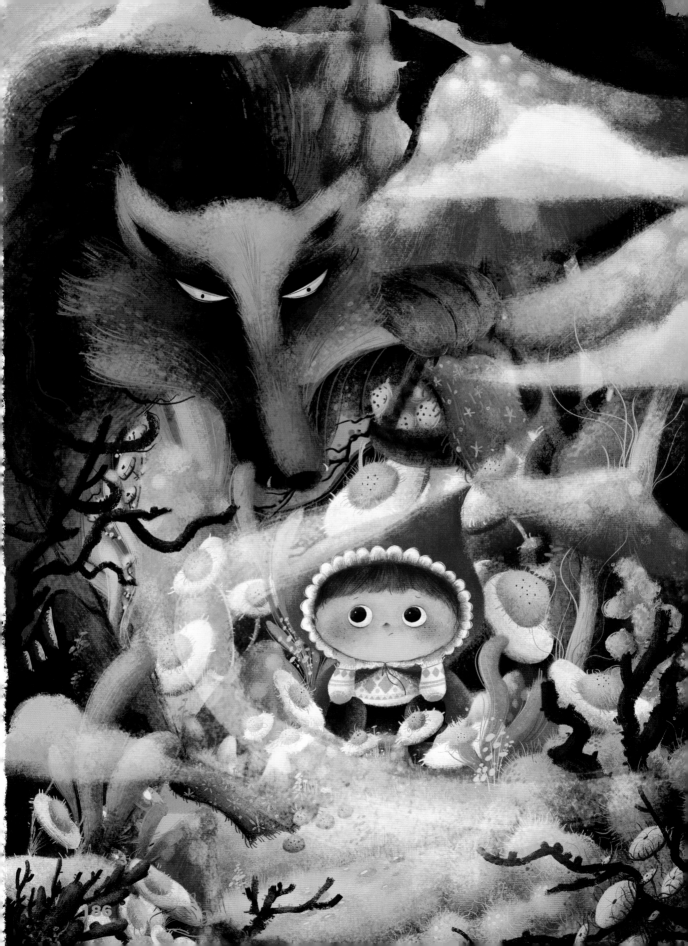